Climb & Camp · Beginner's Bible

全圖解

我的第一本

登山
露營書

はじめてのテント山行 「登る」&「泊まる」 徹底サポートBOOK

日本JMIA認定高級登山教練
栗山祐哉 ◎ 監修

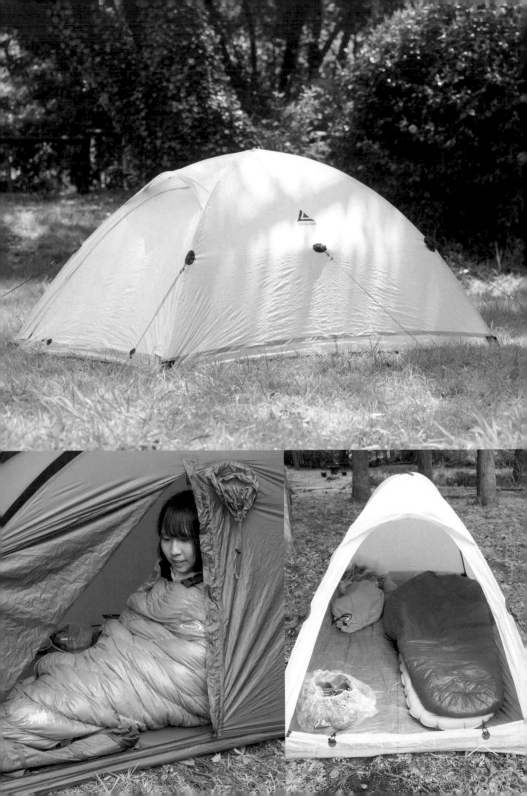

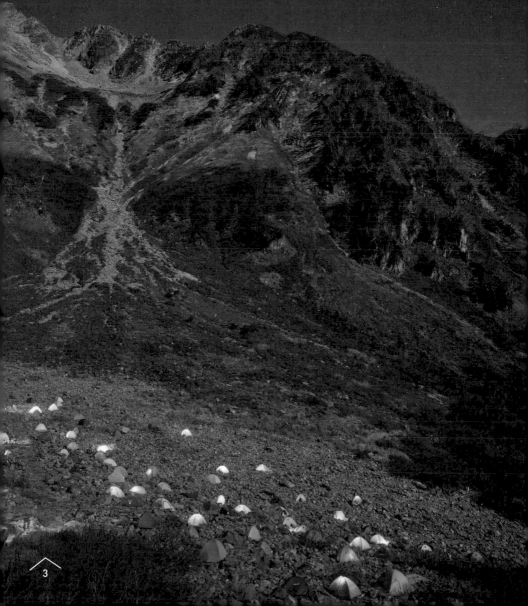

在山上露營

最重要的是要充分恢復體力！

只要懂得運用裝備

就能讓你在野外露營比躺在家裡更舒適。

只要有露營裝備和紮營技能
即使預約不到山屋也能有地方住宿。
任何緊急時刻都能保住性命
這才是最安全方便的登山型態！

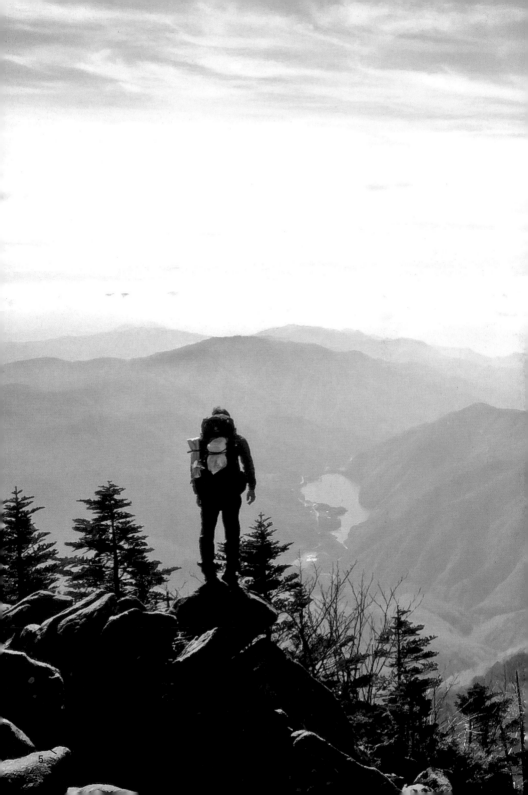

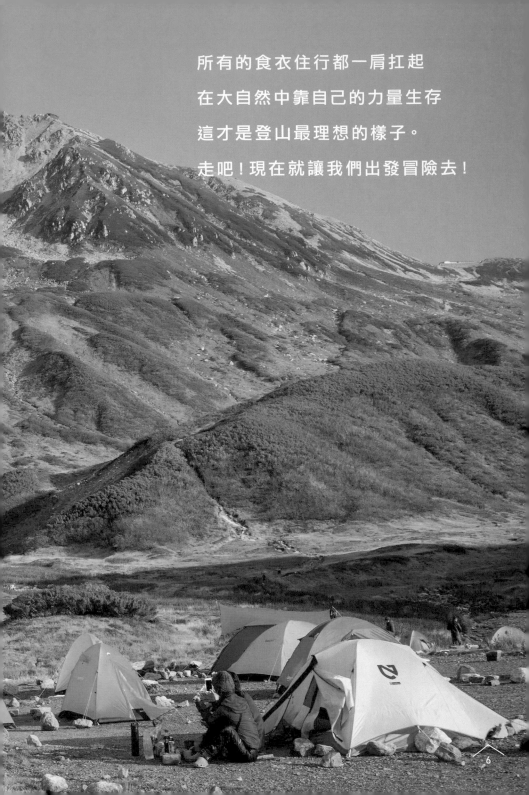

所有的食衣住行都一肩扛起

在大自然中靠自己的力量生存

這才是登山最理想的樣子。

走吧！現在就讓我們出發冒險去！

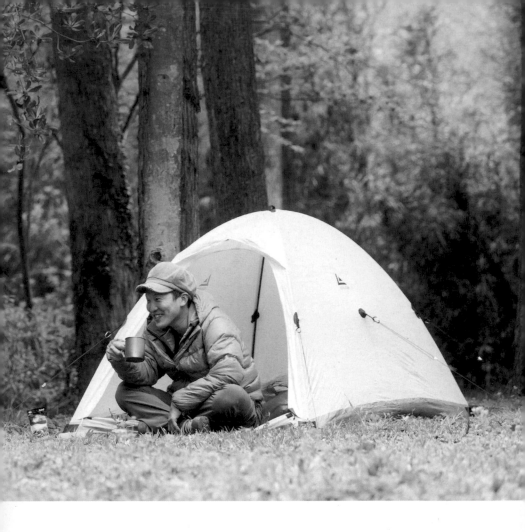

前言
新手必修的登山露營課

所謂的「登山露營」，是指什麼樣的登山型態呢？跟一般的郊山健行有什麼不同？在這之前，我們要先來探討什麼是「登山」。

登山大致上分為兩種，一種是按照既有登山路線行走的健行（Trekking），或是以阿爾卑斯式攀登的方式（Alpine Climbing）在無既定路線的岩壁上攀登。不論是哪一種型式，都和一般的散步不同，因為登山包含了冒險的要素。如果可以的話，必須盡可能靠自己的力量完成，這也是登山前必須要擁有的基本態度。

登山露營是將登山期間所需要的食衣住行全部揹在身上，不靠任何外部的力量達到目的，因此與一般登山相比，所需要學習的技能更多，危險性也較高。不過，

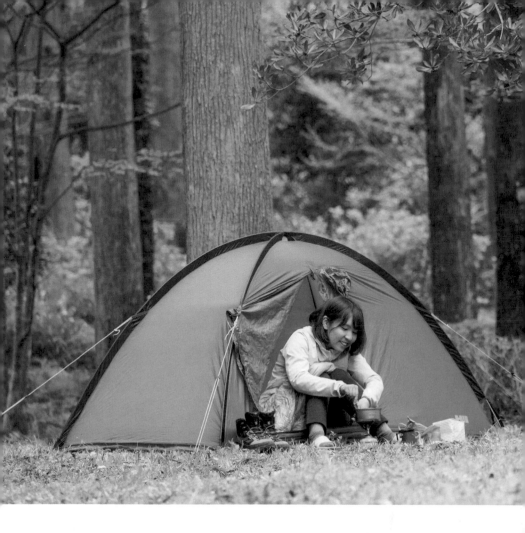

我認為，揹帳篷登山才是登山應有的樣貌。

日本是一個登山環境非常友善的國家，周邊環境與配套措施完善，受歡迎的登山地區大部分都備有山屋，也有路徑明確的登山步道。新手可以從入住山屋開始練習，或是夜宿帳篷、在山屋裡準備伙食，選擇這種折衷的方式，不必一開始就過於勉強自己，挑戰高難度的全自助登山行程。

配合自己的體能與登山技巧，慢慢地提升難度，一邊體驗登山露營的樂趣，在不破壞山林的前提下，利用現有的環境，在山裡盡情享受遠離塵囂的大自然吧！本書集結了登山露營所必備的知識與技術，以及我個人的登山經驗分享，希望能讓大家對登山露營有正確的認識，並勇於開啟人生第一次的登山露營。

contents

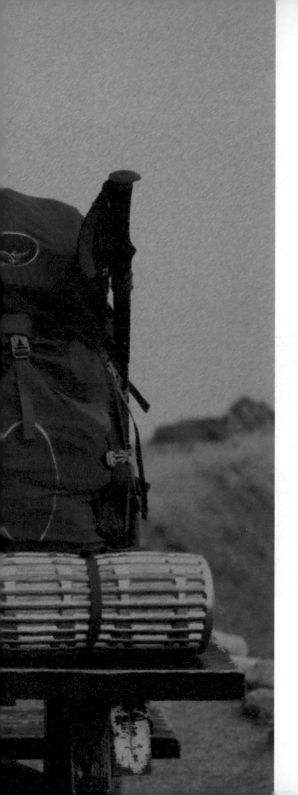

登山露營的基本裝備

第一次重裝登山！如何挑選最適合你的裝備？

一日單攻與露營行程的最大不同
就在於需要好好準備「過夜裝備」。
為了讓疲累的身體恢復活力
務必要學會如何在大自然中打造優質的睡眠環境！

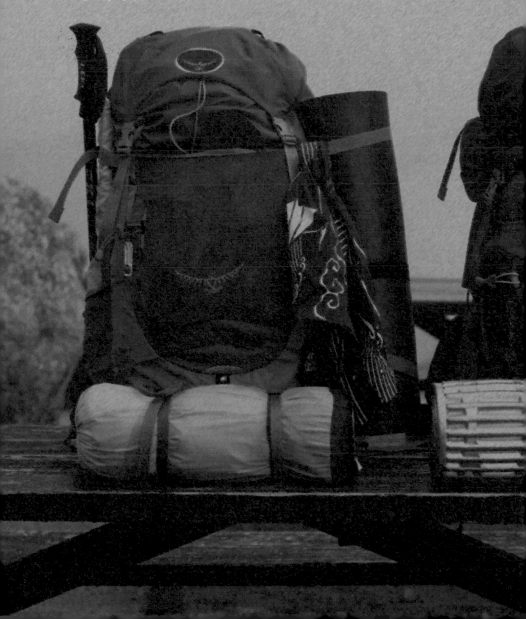

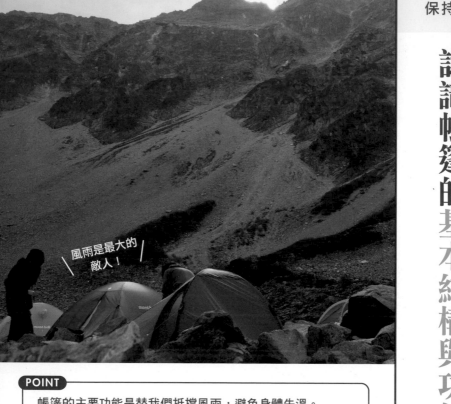

\ 風雨是最大的 敵人！/

帳篷各零件的名稱

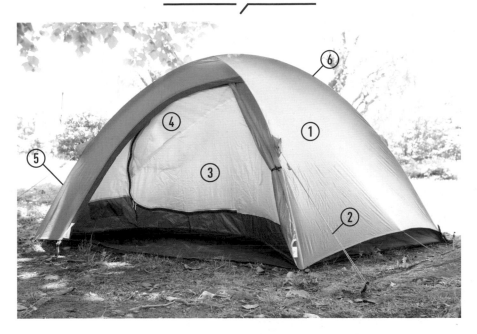

❶ 外帳

材質防水的外側布幕,其特徵是與內帳之間的縫隙可隔出一個前庭的空間。

❷ 營繩

將繩子前端連接在營釘後打進地面,增加帳篷的抗風性。

❸ 內帳

帳篷的主體,是主要的居住空間。如果沒有外帳款式,就稱為「單層帳」。

❹ 紗網門

功能是保持居住空間的通風以及防止蚊蟲侵入。紗網的範圍愈大,愈適合在炎熱的夏天使用。

❺ 營柱

負責撐起帳篷的工具,鐵製營柱會比鋁製營柱堅固。

❻ 通風口

與紗網的功用相同,目的是讓室內空氣流通,也能降低反潮的情況。

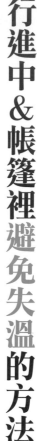

就算是夏天也有可能失溫

行進中&帳篷裡避免失溫的方法

好的露營裝備是保持溫暖的最強後盾

登山途中，也就是在抵達營地前的階段，身體會因為本身的基礎代謝持續產生熱能，只要不是在極端的氣候條件下，「保暖」還不是這麼重要的事。這時要注意的是調整走路方法、步調以及穿著正確的服裝，以免造成身體流汗、弄濕衣服導致身體降溫。但是，人體在睡眠狀態代謝會下降，所以在登山露營時，務必要注意避免睡眠中的身體失溫。

前面有提到，即使是夏天也要小心失溫，這是為什麼呢？因為在冬天，一般人多半會事先預想寒冷的程度再考慮裝備，即使是登山老手也會在冬天露營時做好萬全的準備，帶齊所有防寒裝備。但事實上，冬季的氣候降雨量較低，即使在高山上下雪，也不會

像下雨一樣弄得身體濕淋淋的。夏天通常是新手挑戰的季節，但是在裝備及判斷上卻容易掉以輕心，沒有思考到雨天備案，導致無法應付下雨淋濕時的狀況。此外，突然其來的傾盆大雨，全身濕透的寒冷度，可說是比冬天登山來的更高。

對於新手來說，在夏天登山比冬天的難度低，這一點是毫無疑問的，但前提是要擁有完整的裝備及足夠的知識與技能，絕不能掉以輕心。即使是在氣候溫暖的台灣，也有機會在海拔兩千多公尺、甚至超過三千公尺的地方紮營，雖然夏天豔陽高照，入夜後卻非常寒冷。以下要教導大家如何保暖的正確方法，請大家一定要在高山低溫環境下維持體溫。

登山露營的各種失溫原因

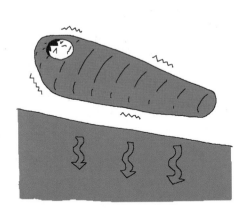

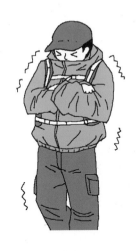

身體熱能被地面吸走

雖然在帳篷裡面可以遮風擋雨，但是根據熱傳導原理，熱能會從高溫向低溫部分轉移，因此睡覺時身體的熱能會被地面吸走，導致熱量散失而造成失溫。剛開始睡覺時可能沒有感覺，但是從深夜到黎明這段時間，身體變冷就會容易醒來，如此一來就無法好好休息。

汗水降低身體溫度

比起空氣，水有20倍的熱傳導率，而汗水與水同樣都是水分。因此當熱能從高溫向低溫轉移時，流汗弄濕的衣服也會造成失溫。除此之外，濕透的衣服在變乾的過程中，也會因為汽化熱（水變成水蒸氣的現象）吸走身體的熱能。

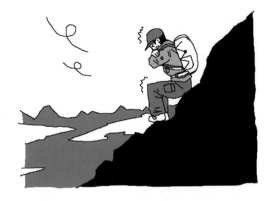

因對流而失去熱能

在無風的條件下，身體散發的熱氣會讓身體表面感到溫暖，但是如果有風吹過，其熱氣會被吹散，就會感到寒冷。風速愈強，愈容易被吹走身體熱能，一般說來，在山稜線上最容易受到大氣的影響而發生此現象。

自立帳比較不受地形限制

帳篷要配合環境與季節 等不同需求挑選

正因為是新手，更要
謹慎挑選適合自己的帳篷

帳篷有各式各樣的款式，選擇性相當多。其中自立式圓頂帳篷是最經典的結構，從低海拔到高山都有人使用；而由內帳、外帳及營柱組合起來的「雙層圓頂帳篷（詳見第20頁）」則是最受歡迎的款式。

除此之外，還有不附外帳的「單層圓頂帳篷（詳見第22頁）」，以及無法單獨站立、必須使用營繩和營釘並利用張力將布幕撐起的「非自立式帳篷」等款式。

在這麼多款式的帳篷之中，要如何挑選出適合自己的帳篷，必須根據登山季節及露營環境來決定。若是夏天在低海拔樹林地帶的營地搭設帳篷，考量到通風性及防止蚊蟲侵入，建議採用有良好換氣功能的紗網材質帳篷；秋

季若在海拔兩千公尺以上的稜線上露營，最好選擇抗風性強且密閉度佳等安全性較高的帳篷。另外，如果紮營地點是在登山口附近的山中小屋或營地，使用防水布或楔形帳（詳見第26頁）設置帳篷，可以增添野營的趣味。

不過，由於露營裝備的單價不低，一開始要備齊各式帳篷實在不容易。選購人生第一面帳篷時，最好要按照自己最有可能造訪、又能應付最嚴格的環境條件（包括海拔及氣候）來挑選，除此之外，也要考慮到帳篷可容納的人數、收納尺寸與重量，以及搭建與拆卸的簡易程度。以實用度來說，最推薦選擇「雙層圓頂帳」作為新手的第一面帳篷。

了解帳篷的種類

自立式雙層帳

在所有登山用帳篷中,最經典也是最多人使用的款式,比起其他款式雖然重量較重,但住起來最舒適。

自立式單層帳

搭設時最不費事的款式,重量比雙層帳還輕,但缺點是容易發生反潮現象。

非自立式雙層帳

因為少了營柱的重量,所以比起自立式帳篷輕,但是搭設時比較費工夫,特色是具備極佳的抗風效果。

非自立式單層帳

專為輕量化設計的款式,搭設時大多會使用登山杖輔助,但居住舒適度不如其他款式。

人人都能輕鬆上手的雙層帳

不易受天氣影響
最適合新手使用的入門款

居住起來
太舒適了！

單層帳和雙層帳的最大差別，就如字面上的意義，是使用一層或是兩層的防水布。單層帳的優點是重量較輕、組裝容易，但價格較高；而雙層帳因為有內外帳之分，所以重量較重，但價格相對平實。一般來說，比較推薦登山新手選擇雙層帳。

雙層帳的優點是不容易產生反潮現象，由於外帳使用防水性高的素材，內帳的材質通風性佳，內外帳之間有空氣流通，所以不容易受外部空氣影響。另外，雙層帳在入口處通常都有「前庭」的設計，可用來擺放鞋子或其他登山裝備，隱私度和方便性來說遠勝於單層帳。

雖然雙層帳比其他款式沉重，紮營、撤營時也較花費時間，但是舒適度足以補足它的缺點。

雙層帳的特徵

前庭提高方便性

在入口處打造出稱為「前庭」的空間，可放置鞋子或登山裝備，讓室內空間更為寬敞。

保持空氣流通

內外帳兩片布幕之間有空氣流通，因此室內不易受到外部空氣影響，內部暖和的氣流也不會流出。

透過換氣功能減少反潮

因為設有通風口，與單層帳相比，不容易產生反潮，降低弄濕睡袋的可能性。

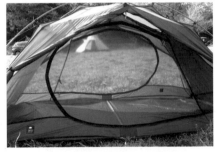

可以選擇通風性佳的款式

根據個人需求，可選購備有內帳為紗網的款式，在夏季樹林區露營時可以更舒適。

CHECK

為什麼會產生「反潮」？

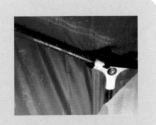

睡眠時呼出的氣體與汗水變成水蒸氣，導致室內濕度上升，在帳篷內凝結成水珠。此外，帳篷內外溫差大也會引起反潮。如果使用雙層帳，即可讓室內與外部空氣之間保持空氣流通，能夠防止反潮現象。

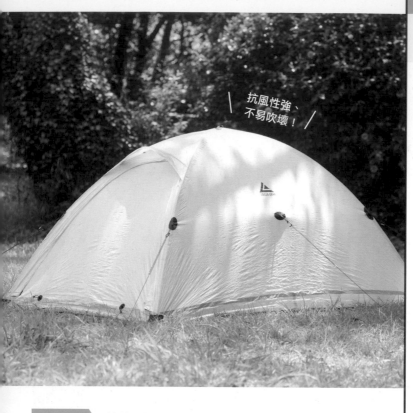

抗風性強、
不易吹壞！

輕巧又方便攜帶的單層帳

比起舒適度
方便性才是它最大的優勢

| 優點 | 紮營、撤營較省時省力，抗風性強 |
| 缺點 | 價格高、帳篷內部容易產生反潮現象 |

單層帳的受歡迎程度僅次於雙層帳，特徵是收納時不佔空間、總重量比較輕，可以輕鬆收進登山背包中；此外，單層帳的設置方式簡單，即使是在強風或者大雨等惡劣天氣下也能快速搭建，避免消耗更多體力，不論是紮營或撤營，都比雙層帳省時省力。自立式帳篷抗風性強、不易被吹壞，喜歡挑戰極地登山，如阿爾卑斯式攀登、冬季縱走的登山客，大多選擇使用輕量的自立式單層帳。

因為只有一層布料，最大優點是輕便、體積小，但由於沒有外帳，必須採用防水透濕性佳的材料，所以價格偏高。但就算使用這類素材，仍舊有反潮的可能，建議將室內物品放進防水袋，以防物品受潮。

單層帳的特徵

可以選擇較大的款式

因為只有單層，兩人帳的重量可能也比雙層帳輕。雖然沒有前庭可以放置物品，但如果是一人單獨使用，內部會更加寬敞。

抗風性強

自立式單層帳的防風性強，即使遇到強風也不容易被風吹壞。為了進一步提高強度，營繩要確實拉好固定。

收納體積小

自立式帳篷雖然需要搭配營柱使用，但是由於只有一片布幕，收納後的體積很小，放在登山背包內也完全不佔空間。

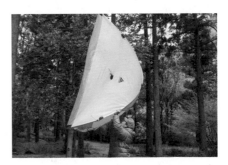

重量輕巧，方便攜帶

大部分產品的重量都不超過1.5公斤，攜帶時可以降低身體的負擔。比起雙層帳少了300~500克左右，大約是一瓶飲料的差距。

CHECK

單層帳如何避免反潮

雖然單層帳也設有通風口，還是比雙層帳容易產生反潮現象。羽絨睡袋一旦弄濕，保暖性就會變差，因此若使用單層帳，建議在睡袋外層加上專用防水套。

極輕量又相當穩固的楔形帳

輕巧就是王道！
一日單攻也能派上用場

總重量只有400克左右！

優點	最輕巧便利的帳篷款式，清洗或晾乾都很輕鬆
缺點	紮營較花費時間，舒適度較低

楔形帳沒有邊框，從入口處看以及優越的輕量性。以稱為「A形帳」。特徵是價格不高上去整體呈A字形，因此又

以雙層帳來說，加上營釘和營繩的總重量為一千四百克～一千五百克左右，楔形帳的重量卻只有四百克。

不過，有些楔形帳的材質不具透濕性，除了會發生反潮現象，還會因為地形關係造成進水，必須先了解這方面的缺點。此外，由於帳內幾乎沒有可以挺直站立的空間，舒適度較差；搭設楔形帳也比較費時費力，因此不太適合新手。但是對自己體力沒有自信的人來說，它的輕巧性是最大的優勢，如果能事先練習搭設楔形帳的搭設技巧，等到實際使用時就會快速許多。

搭設楔形帳的方法

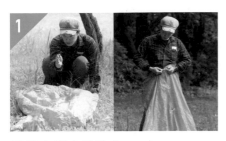

尋找有樹木的地方

首先要決定紮營場所,有樹木的地方是最理想的。如果沒有樹木的話,就把登山杖當作支柱。帳篷要先攤開,將底部綁好。

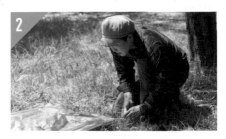

先在地面打入營釘

決定好紮營地點後,將帳篷四角用營釘固定,地面如有石頭或樹枝,務必要先挑除。

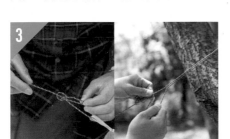

將營繩綁在樹上

在樹木的其中一側綁上營繩,高度約與眼睛同高,然後與帳篷的天頂部分繫在一起。

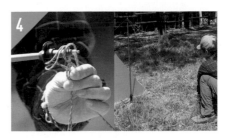

將營繩纏繞在營繩柱上

在另一側用營柱搭設時,必須將營柱拉到最高,然後在頂端將營繩纏繞住,接著在適當的位置打進營釘。

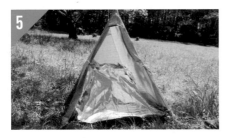

鋪上緊急救難毯等布料

由於只有在地面兩端固定,建議在地面鋪上緊急救難毯(Emergency Blanket)等布料,防止進水。

鞋子收在底部下方

如果要在楔形帳裡睡覺,務必將室內物品全部放進防水袋裡,鞋子可以藏在帳篷底部下方,防止帳篷進水。

認識一般帳篷以外的款式

輕量設計是賣點
舒適度不如一般帳篷

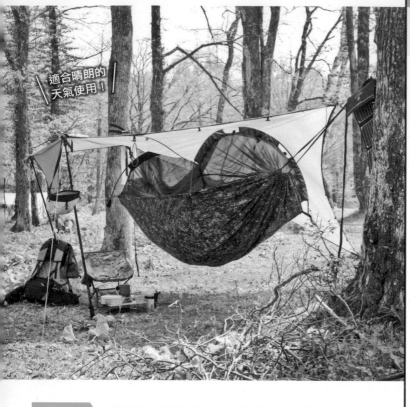

適合晴朗的天氣使用！

| 優點 | 重量比一般帳篷輕，更有體驗大自然的感覺 |
| 缺點 | 需具備紮營的技巧，使用場地受限 |

圓頂帳篷最適合用在山上露營過夜，不過還有其他不同型態與用途的帳篷。像是同樣被歸類為非自立式帳篷的印第安帳或金字塔帳，或是靠一張防水布撐起、可直接在下方休憩的天幕帳。

這些帳篷的優點在於優越的輕量性、可用登山杖取代營柱、能夠更親近大自然。

雖然重量不到一般帳篷的二分之一，相對地缺點也不少。首先，這類型的帳篷無法創造出密閉式空間，室內的空氣會形成對流，無法留住重要的熱能；蚊蟲容易入侵，當然也承受不住風雨的襲擊，所以需要更熟練的搭設技巧，在低海拔的山區，如果能在天氣晴朗時使用是最適合不過了。

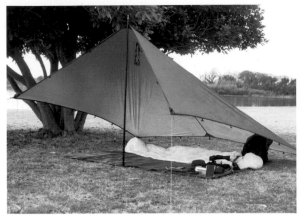

天幕帳的特徵

無需擔心悶熱

布面面積相當大,使用與一般帳篷相同的防水布,需要加上營柱、營繩與營釘才搭設得起來。由於只有一片屋頂上的無邊布遮蔽,通風好且視野遼闊,但是遇到天候不佳時特別脆弱,而且營繩拉線十分佔場地空間。

金字塔帳篷的特徵

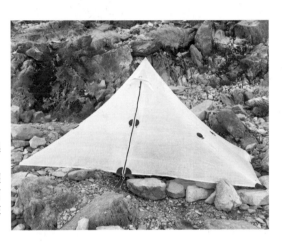

密閉性高但室內空間狹小

非自立式帳的一種,利用一根營柱與營釘的張力搭設,也稱為印地安帳。優點是攜帶的零件簡單好搭、重量輕巧且抗風性強;缺點是佔用場地,而且內部可使用空間狹小。建議不要在人多擁擠的營地使用。

吊床帳篷的特徵

舒適涼爽,
但是講求技能與經驗

與天幕帳同樣有極佳的輕量性,若能在晴朗的天氣和環境使用,睡在吊床上的舒適令人難忘;但是在森林地帶要找到合適的樹木並不容易,所以使用場地相當受到限制。想單靠一張吊床在野外紮營,也需要相當的技能與經驗。

依照不同使用場地 靈活運用營釘

學習營釘的使用方式
以及不使用營釘的紮營技巧

POINT

- 根據營地的地面狀況善用各種營釘。
- 務必多攜帶幾根營釘備用。

營釘的用途是保障帳篷的穩固。購買帳篷時，多半會當作附屬零件一同贈送，但通常附贈的營釘都不太好用，建議當作備用釘，另外自行選購可因應不同用途與地面狀況的優質營釘。

營釘的規格有好幾種，有不同的長度和材質，如果能把所有營釘準備好，就能輕鬆應付各種場合。但是，負重型的登山露營畢竟和開車露營不同，帶太多只會增加身上的重量，若能事先掌握目的地環境，就能謹慎選擇種類，或是自行配套出能應付各種狀況的營釘組合。

有時營釘會發生損壞，最好多預備幾根以防萬一。在營地經常可見遺漏的營釘，撤帳時請好好確認回收的營釘數量。

營釘的種類

V型營釘

最常見的基本款，經常作為帳篷的隨附零件，橫切面為V字型。為了達到輕量化，採用鋁或鈦金屬等材質。

極輕量營釘

重量非常輕，一根營釘只有6~7克，也因此在柔軟的地面發揮不了作用，若強行打入堅硬的地面可能會彎曲變形。

X型・Y型營釘

橫切面為X或Y字型的營釘，重量與V型營釘差不多，但是效果及強度較佳。需要注意的是，此款營釘較不易拔除。

沙釘／雪釘

主要是埋在過於鬆軟的沙子或雪地中使用。由於釘子較大，如果使用在較堅硬的地面，上面放上重物會比較容易固定。

CHECK

使用非自立式帳篷時，更要謹慎挑選營釘

自立式圓頂帳篷不靠營釘也能搭建起來，但為了加強帳篷的抗風程度，還是建議使用營釘。另一方面，在搭設非自立式帳時，營釘就是必備品，如果使用不適合該區域地面質地的營釘，帳篷就無法成型。不論是使用自立式或非自立式帳篷，請務必事先調查並掌握該營區的環境特色，攜帶正確的營釘，才能確實將帳篷固定好。

營釘無法發揮作用時

地面太軟（或太硬）導致營釘無法使用時

將營繩纏繞住營釘，接著在營繩上方用石頭等重物壓住，試著拉扯營繩直到確認營釘完全固定。

綁在樹上

在營地附近如有穩固的樹木，在不影響他人的前提下，可將營繩固定在樹上，這麼做會比用石頭壓住更加牢固。

先將高強度營釘鑽入

準備一根穩定度、抓地力較高的高強度營釘，在堅硬的地面鑿孔，方便將其他營釘打入地面而不怕損壞變形。

CHECK

營槌的便利性

露營道具中常見的營槌，用途是為了將營釘打入地面，遇到堅硬的地質更能發揮其威力，也可以幫助拔除營釘。但是營槌的重量不輕，不適合帶著登山，大部分在現場找石頭替代即可。

現場製作營釘

攜帶隨身型鋸刀

忘記攜帶營釘或營釘損壞時，試著直接現場製作吧！只要有隨身型的鋸刀即可。

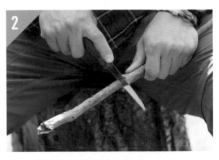

樹枝裁切成適當的長度

尋找與食指差不多粗細且掉落在地面的堅硬樹枝，裁切成15cm左右的長度，可先收集好要作成營釘的樹枝量。

將樹枝前端削尖

將裁切成適當長度的樹枝前端，像削鉛筆一樣削尖，大約削3~4次。

製作營繩的卡槽

在樹枝另一端大約2公分的距離，用鋸刀在其中一側刻上缺口，第一刀先斜切，然後再以直角切入一次，總共切兩次。

Fin

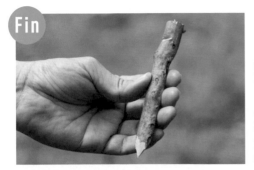

熟悉現場製作的方法與技術 可增加自信與安全感

學會如何用樹枝製作營釘，即使營釘損壞也不用擔心無法紮營，能夠自在應付無法預知的情況，是很重要的登山技巧。多多累積實務經驗，遇到突發狀況愈能夠冷靜以對。

選擇一張適合你的睡墊

要注意溫度還是舒適度？
想要在戶外好好睡一覺
要先釐清幾個重點

爬了一天的山，在山上過夜的最大目的之一是要好好休息、儲備隔日的能量，因此，在帳篷內打造一個良好的睡眠環境是很重要的。這個單元先介紹基本的露營寢具，更多關於「如何在戶外熟睡」的內容，在本書第 2 章與第 5 章會有更詳細的解說。

很多人無法在帳篷裡睡好覺，是因為只準備了「睡袋」，卻忽略了「睡墊」。其實，露營用睡墊就和家裡的床墊一樣重要，很少人會直接睡在堅硬的床架上吧？因此，想要好好熟睡，睡墊是不可或缺的裝備。而登山用睡墊還要具備阻絕地面濕氣與寒氣的功能，才能預防睡眠中失溫。在帳篷內用睡袋裹著身體還是覺得寒冷的話，大部分都是因為地面冰冷，身體的熱傳導到地面的緣故。所以，不論買了多高級的帳篷或睡袋，若忽略睡墊的重要性，就無法擁有良好的睡眠品質，這一點請謹記在心。

登山用睡墊有許多種類及形狀，大致上分為充氣式睡墊與泡棉睡墊，其中充氣睡墊又有自動充氣式及吹氣式兩種，依照功能、舒適度、重量、收納尺寸與方便性等挑選基準各不相同。建議大家第一優先考慮自身對睡眠環境的要求，重量愈輕的裝備雖然便於登山，但是千萬不要因為輕量而犧牲了睡眠的舒適性。

每個人對睡眠舒適度的感受不同，有人耐寒，也有人對堅硬的地面毫不在意，所以沒有百分之百適合每個人的睡墊，能找到自己最滿意的睡墊才是首要條件。

吹氣式睡墊的特徵

優點	有一定的厚度，睡起來比較舒適，收納體積小
缺點	出現破洞就無法發揮功能，會發出沙沙沙的噪音

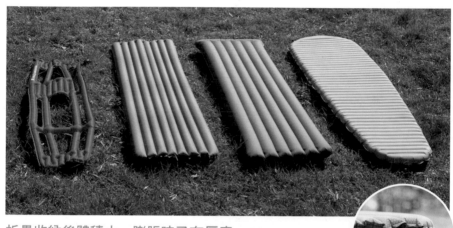

折疊收納後體積小、膨脹時又有厚度

只要吹氣就可以膨脹起來，收納體積小、厚度也非常足夠。但如果不小心出現細小的破洞，就會失去它的緩衝功能，因此要小心保管。

提升隔熱性的款式

內部採用提高隔熱性的膠膜，或是內含羽絨的款式，雖然價格較高，但保暖度較佳。

體積小可以自由搭配

有些款式體積小，可整個放進睡袋內，與泡棉睡墊搭配使用能保持隔熱效果，體積也不會過大。

自動充氣式睡墊

優點	能自動膨脹較輕鬆，不易感覺地面凹凸不平

缺點	比吹氣式睡墊的體積大，但厚度不及吹氣式

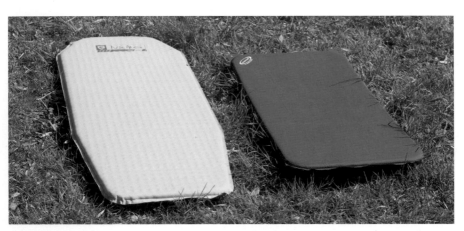

因為會自動膨脹，所以又稱自動膨脹式睡墊

將開關旋鈕一打開，內部海綿會自動膨脹，最後再灌入一些空氣就能使用了。功能與吹氣式睡墊相同，但是偶爾會有故障發生。

體積小的款式用組裝的方式拼接

此款睡墊有比較短小的尺寸，長度可覆蓋到臀部，可以另外搭配坐墊、枕頭或後背包拼接使用。

使用開關旋鈕時要小心

雖然與吹氣式功能相同，但是收納體積比較佔空間。另外，開關旋鈕有時會有故障損壞，使用時要注意。

泡棉睡墊的特徵

優點 只要攤開就可使用，沒有故障或爆破的疑慮

缺點 收納體積大、厚度薄，地面不平整的感受較明顯

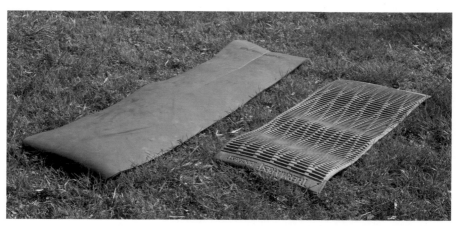

可以隨心所欲地使用

與吹氣式睡墊相較之下，不用擔心撐破或出現破洞，使用方便是最大優點。紮營時只要攤開即可，非常適合懶惰的人。

分辨正反面

圖片中的款式是以顏色區分正反面，雖然功能上沒有太大的不同，但是能反射熱能的銀色面通常會當作正面（靠身體）使用。

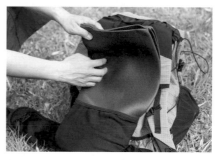

折疊後當作背包的背板

依照登山背包的款式不同，可將睡墊當作背包的背板收納。照片中此款睡墊幾乎沒有厚度，建議搭配吹氣式睡墊使用比較舒適。

要選擇高規格的款式！

睡袋要先考慮保暖效果而不是重量輕巧

帳篷無法完全保暖

睡袋的任務是留住身體的熱能

POINT

- ‧好的睡袋要具備能確實持續保暖的效果。
- ‧最推薦羽絨材質，保暖性佳且收納體積小。

帳篷負責遮風避雨、睡墊負責睡眠的舒適性以及阻擋地面散發的冷空氣，但光是靠這兩樣裝備，仍然無法留住身體周圍的熱氣，還是會因為感到寒冷而難以入睡。就寢時，帳篷內的溫度會與外部氣溫相同，所以睡袋擔任了非常重要的角色，就是「保暖」。

為了在不覺得寒冷的狀態下溫暖入睡，不能選擇只有最低限度保暖功能的睡袋，必須挑選有足夠保暖功能的高規格款式。雖然登山時很講究裝備的輕量性，但是在保暖方面絕對不能馬虎。如果只是追求輕量化而無法達到好好休息的目的，就失去攜帶裝備的意義了。必要時，可以與防寒衣搭配使用，確保足夠的保暖效果。

睡袋的特徵與挑選方法

化學纖維的特徵

跟羽絨比起來成本較低，最大特徵是有極佳的耐濕性。在無法曬乾裝備的山林裡，羽絨一旦弄濕很可能會帶來致命的危險，而化纖就算淋濕了，只要擰乾就可以恢復保暖效果。化纖的特性比較適合長時間登山的人，但缺點是重量不輕且體積大，保暖效果也不如羽絨材質。

羽絨的膨脹係數

膨脹係數（Fill-Power，簡稱FP）是指相同重量的羽絨，在自然膨脹後的最小體積。例如高級羽絨被有650的膨脹係數，數字愈高的產品，代表能抓住愈多的空氣，保暖力極佳，重量也很輕。但是如果不小心弄濕，很快就會變成一團毛球。最高價的商品未必是最好的，購買前要多加考慮。

掌握適合的使用溫度

溫度是表示睡袋款式的基準，目前國際間常使用的溫標檢測方法是歐規的「EN13537」檢測標準，分為MAXIMUM（最高溫標）、COMFORT（舒適溫度）、LIMIT（限定溫度）、EXTREME（極限低溫）四種溫標。請依據使用季節或營地的氣溫選購，如果睡袋可能無法對應上述的使用範圍溫度，最好帶上羽絨衣或外套以備不時之需。

全新技術「抗水羽絨」

羽絨的缺點是遇水就扁，而且不僅是外部的雨水，像是汗水等身體上的濕氣也容易影響羽絨的品質。近年來發展出全新的技術「抗水羽絨」，每一根纖維都做了防水加工，讓羽絨含有水分時不容易結成一團，乾得也很快。但如此功能完美的商品價錢相對高昂，經常清洗也會失去防水效果。

CHECK

具備挑選睡袋的判斷力

雖然一般人都認為羽絨睡袋的CP值最高，但是盲目跟從使用不見得就是好。如果帳篷反潮，不耐濕的羽絨就會面臨保暖效果下降的命運。若是在多雨的季節長時間縱走，羽絨一旦淋濕就等於無法使用，可能導致無睡袋可用的困境。因此，根據使用的裝備組合、登山季節與計畫內容，使用化纖睡袋反而可以減少風險。不論哪一種裝備用具，都應該要具備因應不同狀況選擇正確裝備的判斷能力。

「一半」的睡袋也可以！

羽絨被與無底睡袋

搭配羽絨外套和毛帽
維持足夠的保暖效果

用組合的方式
確保保暖效果！

優點	減少裝備重量又能維持保暖效果
缺點	需有足夠的經驗才懂得在不同場合正確使用

登山輕量化的概念是捨棄不需要的物品，但需要的物品全部都要帶齊。為了有良好的睡眠品質、讓身體好好休息，即使睡袋和睡墊可說是裝備中體積最大的物品，但準備舒適的寢具仍有其必要。

不過再好的睡袋也有缺點，像是透過膨脹達到保暖效果的羽絨睡袋，在躺下時背部的羽絨會被身體重量壓扁而無法發揮作用。這種時候，如果捨棄傳統睡袋，改用羽絨被（Quilt）或無底睡袋，既可以達到保暖效果，又能減輕重量。

露營用羽絨被與睡袋的保暖度相同，重量卻比睡袋輕，但頭部的保暖需要自行搭配毛帽或防寒配件；無底睡袋則是將睡袋的背面挖空，將身體背部的防寒完全交給睡墊。

羽絨被與無底睡袋的特徵

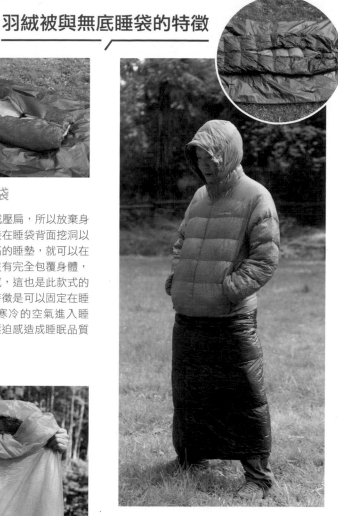

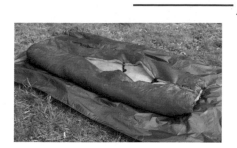

背部挖空的無底睡袋

由於身體的重量會將羽絨壓扁,所以放棄身體背部的保暖作用,直接在睡袋背面挖洞以減輕重量,搭配保暖性高的睡墊,就可以在各種環境下使用。因為沒有完全包覆身體,所以睡覺時不會有壓迫感,這也是此款式的優點之一。它的另一個特徵是可以固定在睡墊上使用,以免翻身時寒冷的空氣進入睡袋,特別推薦給容易因壓迫感造成睡眠品質不佳的山友使用。

上半身交給保暖外套

半截式睡袋只能包裹住下半身,上半身要搭配羽絨外套使用。原本是用在阿爾卑斯式攀登緊急紮營時使用,之後漸漸變成登山客的輕量裝備之一。因為重量輕巧,十分適合使用在盛夏的低海拔山區,但如果在其它季節或高海拔山區,單獨使用就會不夠保暖。

用途廣泛的露營用羽絨被

設計成像棉被一樣的一片式睡袋,可以當作被子蓋在身上。拉鍊全開時可以當蓋毯,將扣具與調整帶相互連接就可作為一般睡袋使用。在營地逗留時,也可以將它捲在腰部當作羽絨褲。這種類型的睡袋,有膨脹係數高或防水加工等多種款式可以選擇。

防止羽絨
弄濕！

提升安全性和舒適度的登山道具

露營裝備的最佳配角
事先準備好更安心

戶外睡袋防水套

在睡袋外面套上一層防水套，不只可以避免睡袋潮濕，還能防止因睡覺翻身時造成溫度下降。收納後大約是一罐寶特瓶的大小，重量只有200克左右。

除了帳篷、睡袋、睡墊等主要用的小道具，能讓登山露營更加安全舒適。老實說，就算沒有這些工具也不會造成太大的問題，但是如果能夠事先認識這些工具的用途，提前設想好各種可能的風險並做好準備，也能增加自己的登山經驗值。

例如露營必備的睡袋，前面已經再三強調過羽絨材質不耐水，一旦弄濕就完全無法使用，是隱藏著極大風險的裝備之一。因此為了讓睡袋保持乾燥，就有了「睡袋防水套」的誕生。將防水套包覆在睡袋外層，除了防髒，還能對抗潮濕、抑制空氣對流，在冬季時能避免因翻身而導致睡袋內的溫度下降。

露營裝備之外，還有很多實用的小道具，能讓登山露營更加安全舒適。途上被雨淋濕，避免在路水套」

防潮地布的重要性

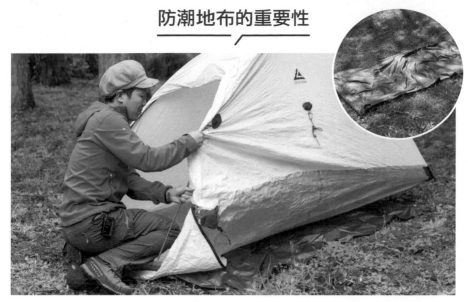

保護帳篷

在戶外搭設帳篷時，不論怎麼整理地面，多少還是會有些凹凸不平，再加上身體的重量相互摩擦，帳篷的底部就會容易破損；若遇到下雨，也避免不了帳篷滲水。因此為了保護帳篷底部，防潮地布是非常實用的工具。另外，帳篷底部常會出現反潮現象，若多鋪一層防潮地布，撤營時也可省去將帳篷底部擦乾的程序。

抵達營地後，將防潮地布放在容易取出的位置，想休息片刻時，只要攤開就可以當作一般地墊使用，撤營時也可以在地布上整理物品。

遇到緊急狀況

能夠保命的工具

平時就應該要準備好的

災難應急工具包

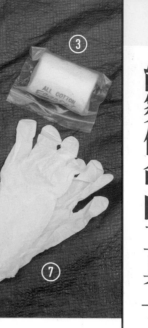

① 人工呼吸罩　　② 包紮用三角巾（兩塊）

③ 繃帶　　　　　④ 口服藥

⑤ 透氣膠帶　　　⑥ 小鑷子

⑦ 醫療用乳膠手套　⑧ 創傷藥膏

家中如果備有「災難應急工具包」，遇到什麼樣的突發災難時，工具包裡的用品可以挽救你的性命。因此這個章節裡要介紹的裝備，並非是登山露營時才需要的物品，最好平時就要準備好。尤其連續數日的登山露營，在野外的時間很長，任何突發疾病或外傷都可能危及性命，一定要做好萬全準備。單獨行動就不用說了，團體行動時也務必準備好這些工具。

在下一頁介紹的無線對講機及衛星電話，雖然要另外花錢購買，但是畢竟攸關性命，也絕對不是貴到買不起的用品。待在山上的時間愈久，愈需要應付各種危險，現在就來重新檢視遇到緊急狀況時的救急裝備吧。

應付突發事件的道具

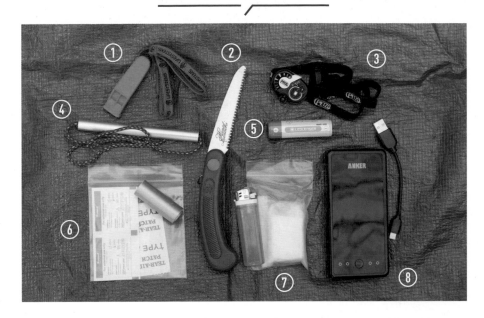

1 口哨

2 隨身型鋸刀

3 備用頭燈

4 營柱備品

5 主要頭燈的備用電池

6 鋁箔膠帶

7 打火機與固體燃料

8 行動電源

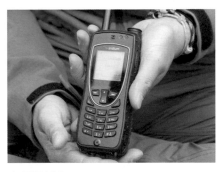

衛星電話

在山區經常接收不到手機信號，若不小心受傷無法行走或迷路時，可透過衛星電話請求救援。

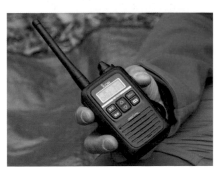

無線對講機

與同伴走散時可利用對講機聯絡，多人互相通訊也沒問題，遇有狀況時還可以向陌生人求救。

登山背包從 45公升 開始挑選

從設定背包的上限開始
謹慎篩選適合自己的款式

就算只有30公升
也可以登山露營

POINT
・背包的容量愈大，總重量愈重。
・從登山新手開始就要有輕量化的意識。

登山背包的容量，是以「公升數」來計算的。一般來說，揹帳篷睡袋上山的過夜行程，需要使用到60公升以上的背包，但並不是容量愈大的背包愈好，因為塞進愈多物品的同時，也意味著行李會變得愈重。為了避免消耗過多的體力，請盡量精簡裝備、讓背包愈輕愈好，不過最重要的大前提是，該帶的物品都要帶齊，確保自身安全，不要為了追求輕量而犧牲必需品。

考量到最低限度的輕量化，建議新手挑選一個45公升左右的登山背包，若打包技巧漸漸純熟，這樣的容量已足夠應付兩天一夜的行程。總之，先決定背包容量的上限，再來思考如何篩選放進背包內的用品。

根據需求選擇背包容量

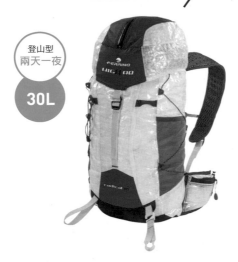

登山型
兩天一夜

30L

追求輕量的極簡主義

將背包本身的重量降到最低，
適合想把所有裝備道具都輕巧
化的極簡主義者。愈是登山老
手，愈懂得如何減少裝備，即
使只有30公升的容量，也不會
影響露營的舒適性。

背包型號：RADICAL 30／30L
　　　　　（FERRINO）

登山型
兩天一夜 **40L**

長時間行走能降低疲勞感

採用能確實支撐重物的背板，長時間在山
中行走也不易感到疲累。如果裝備比較
重，更要選擇可減輕疲勞、輕鬆背負的款
式，避免讓肩膀及腰部疼痛。

背包型號：DRYHIKE 48+5／48+5L
　　　　　（FERRINO）

登山型
四天三夜

50L

應付兩天一夜綽綽有餘

完全防水的登山包，突然下雨也不會淋濕物
品，材質堅固令人感到非常安心。布料耐磨
耐用，適用各種登山行程，如果拆掉背包裡
面附上的防雨罩，重量會更輕。

背包型號：Ultimate 38／38L（FERRINO）

掌握打包的基本要素

正確的登山裝備打包
讓你好收易拿、行李更輕巧

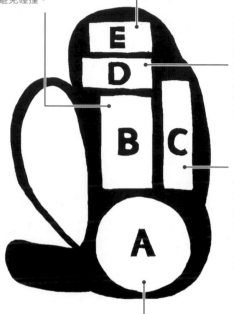

鍋具、瓦斯爐、行動電源、急救包等相對有重量、堅硬又精密的物品放在B區，比較重的用具靠近身體可保持穩定，容易損壞的物品也建議放在內側避免碰撞。

食物放在E區。一般來說，最上層是放入移動中最常使用到的物品，例如行動糧或頭燈。附有防雨套的登山背包，通常也會放在這個位置。

水與食物的放置區，水也可以放在背包內的水袋夾層。打包時將最重的水放在貼近背部的肩膀正後方，比較能夠保持背包的平衡，也會感覺重量較輕。

防寒衣、雨具或替換衣物等柔軟材質的物品放在C區，如此一來就能減緩背包外側受到外力衝擊時損壞物品的風險。而且衣物類會自然膨鬆，可以牢牢地將其他物品固定。

為了提高背包的重心位置，將體積大且重量輕的睡袋放在A區，移動時不會用到睡袋，因此放在最下層。

若要攀登難度高的山脈，裝備就要講求小型輕量，特別是「體積小」比「重量輕」更加重要。因為若登山背包過大，在岩石多的地區行走時，身體不易保持平衡，容易因強風而晃動，增加失足墜落的風險。

關於登山有一句俗語，「愈是登山老手，背包就愈小」。話雖如此，不管再怎麼輕裝出發，必要的裝備還是要帶齊。打包時要先問自己，哪些物品對自己來說是最不可或缺的工具，再從中嚴格挑選出要帶的物品，藉此預先演練打包的方法。只要不斷累積經驗，背包的體積就會愈來愈小，而帶上的物品絕對夠用。接下來，要傳授給大家打包技巧的重點。

不失敗的登山裝備打包流程

確認登山背包的寬度

睡袋最先放進背包裡，為避免浪費空間，先確認背包寬度後再往下擠壓。

善用防水袋

在背包內先放進防水袋，再將物品塞入防水袋中，如此一來就不用擔心內部淋濕，也比外罩式背包防雨套好用。

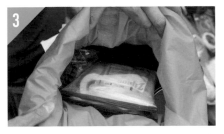

易碎物放在靠近背部的那一側

重量較重、容易損壞或重要的物品放在靠近背的那一側，如果放置的方式會讓背部感到不舒服，就要適時做調整。

帳篷用垃圾袋裝起來

帳篷布幕不用專用袋，直接放進垃圾袋裡，不需折疊直接塞進C區。因為撤營時，將淋濕的帳篷裝入垃圾袋比較方便。

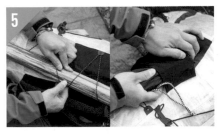

小配件可收在外側口袋

營釘或防潮地布等小型配件，可收納在背包外側口袋，水壺等有重量的物品一旦掉落會導致無水可喝，盡量避免放在側袋。

愈常用到的物品放在上層

在移動時可能需要隨時拿取的物品放在背包上層，例如頭燈、行動糧；紮營時才會用到的道具放在下層即可。

登山打包技巧大公開

聰明收納與分配重量
讓你「人包一體」無負擔

盡可能將衣物壓縮變小

好好利用真空壓縮袋

像是羽絨外套等佔空間的衣物，利用真空壓縮袋可以縮小體積，增加背包裡的收納空間。

收納時的形狀也要講究

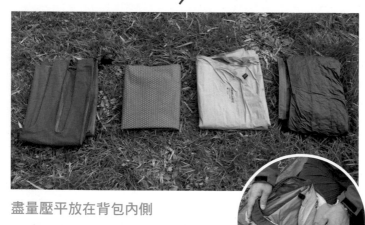

盡量壓平放在背包內側

睡袋套或睡墊等可壓平的物品盡量壓扁，放在背包內側時才不會使背部有異物感。

打包時要考量方便性

使用可折疊軟式水壺

建議使用便於攜帶的可折疊軟式水壺。行動時需要的飲水量預先裝進水瓶內，並放在伸手就能取得的地方。

不浪費空間

炊具用品內的空間也不要浪費，可放入瓦斯爐或食材，為有效利用空間，建議選購可以整齊疊放的物品。

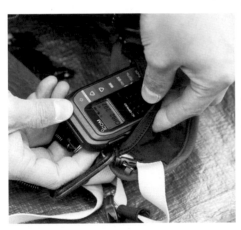

卸下背包、再揹上背包的動作非常消耗體力，因此手機、行動糧食或太陽眼鏡等在登山途中可能會用到的物品，請收納在方便拿取的地方，例如背包側袋或胸前包。

CHECK

不建議將物品收在背包外面

帶著超出背包尺寸的泡棉睡墊，在滿是石頭或草叢的地方行走，容易不小心失去平衡。將杯子吊掛在背包外側也一樣，若被樹枝勾住，大部分的下場都是掉到山下變成垃圾。因此，行李盡量不要超出身體左右兩側，或是不要在背包外側掛上多餘的物品。

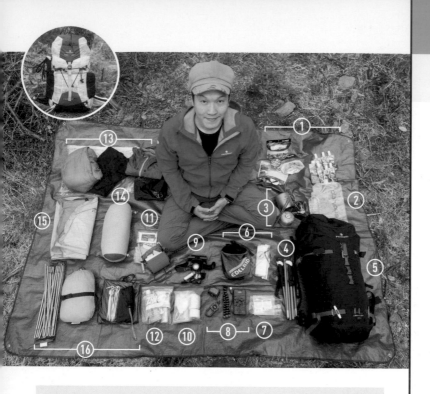

登山露營的裝備清單

將裝備精簡到最低限度，只用30公升背包輕裝出發！

極簡實用的露營裝備（兩天一夜）

帳篷選擇單層帳、不住山屋、糧食完全自理，即使如此，也能將所有烹飪用具裝進30～40L的登山背包，並且沒有犧牲掉預備頭燈、相機及行動電源等必要用具。

1 行動糧食＋四餐份食物

2 水壺

3 餐具及烹飪用具

4 登山杖

5 登山背包

6 地圖、指南針、太陽眼鏡、粉筆袋

7 打火機及修補備用品

8 電池、相機

9 頭燈（×2）

10 急救包

11 衛生紙、牙刷

12 緊急食物、防曬乳

13 雨具、防寒衣、替換衣物

14 睡袋

15 睡墊

16 一套帳篷裝備

讓你舒適且安全登山的輕量化裝備

30～40L

SIDE

BACK

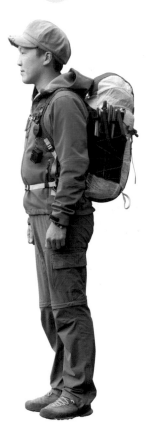

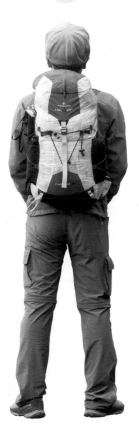

能安穩且安全地行走

如果使用60~70L的大型背包，會因為重量分散而消耗過多體力。兩天一夜的露營，30~40L的背包容量已經足夠，而且重心穩定，活動起來更方便。

背包體積小
也能降低危險

盡量將背包體積縮小，可以大幅降低因強風吹動或是碰撞到岩石時失去平衡的風險，要從倒下的樹木下或岩縫中穿過時也相對容易，能愉快地享受登山樂趣。

CHECK

相機也要小型化

為了拍攝山裡的美麗風景，幾乎所有人都會帶相機出門，雖然現在的手機也能拍出高畫質的照片，但為了避免發生緊急情況，應避免消耗多餘的電力。市面上有推出許多功能完備又輕巧的口袋型相機，可以視個人需求仔細挑選。

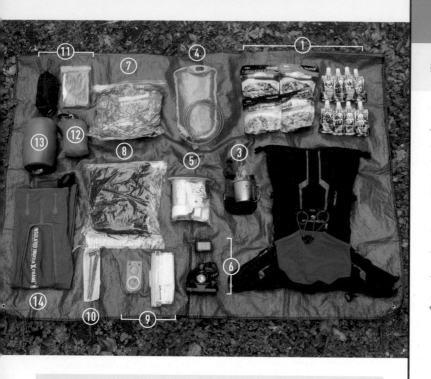

登山露營的裝備清單

〔極輕量化篇〕

雖然舒適度稍差
卻能大大提高方便性

20公升以下的楔形帳露營裝備（兩天一夜）

睡在楔形帳篷裡的舒適度沒有一般帳篷好，但是作為一個只是睡覺的地方也不會太差。食物方面已經確保可以自行煮食的器具與份量，與30L的裝備用品不相上下。這樣的輕量化裝備已足夠兩天一夜使用，只是不太適合登山新手。

1. 行動糧食＋兩餐份食物
2. 登山背包
3. 杯子、固體燃料
4. 水袋
5. 急救包
6. 相機、頭燈
7. 防寒衣
8. 替換衣物
9. 地圖、指南針
10. 營釘
11. 緊急救難毯、雨具
12. 楔形帳
13. 睡袋
14. 睡墊

精簡再精簡，就有可能減少到20L以下

SIDE　　圖片中的背包竟然只有**12L**　　**BACK**

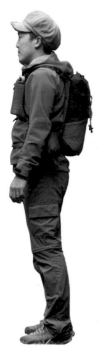

背包沒有厚度
行動時不易疲勞

此款背包是針對山徑越野跑及跑步專用的款式，所以體積很小。背包內部有水袋專用的隔層設計，使用上非常方便。由於重量輕，可減輕走路時的負擔，厚度比30L的背包少了一半左右。

馬上要用的道具
放在容易拿取的位置

背包上面可配備攀岩用的「確保器（belay）」，這是在攀岩途中發生意外墜落或需要中途休息時的必備工具。為了讓身體保暖，請將風雨衣或楔形帳放在背包上方容易拿到的位置，行動中會多次用到的道具也要放在方便取得的地方。

不忘享受山野樂趣

除了輕巧的相機，還能在胸前收納袋放進無人機，不要因為追求輕量就捨棄追求山中遊玩的樂趣。

食物就靠自給自足

將固體燃料、三角爐架、打火機、擋風板等收納在不鏽鋼杯中，就能在路邊自炊解決用餐問題。

登山露營【計劃篇】

聰明制定登山計畫，讓你走遍群山百岳

擬定計畫是登山時很重要的一環
特別是揹帳篷上山的重裝行程。
因為要長時間在大自然中渡過
所以必須要事先設想好各種狀況
制定更安全且完善的計畫。

初學者必知的三種登山型態

先決定露營模式
再擬定適合自己的登山計畫

目標是慢慢累積經驗！

POINT

登山計畫是依照露營技能而決定的，建議新手一開始先制定較輕鬆的行動計畫。

需要在山上過夜的登山行程，大致上可分為在登山口紮營的「基地營型」、在山頂紮營的「山頂直攻型」，以及每日移動紮營的「縱走型」。第一次登山的新手不建議剛開始就挑戰山頂直攻型或縱走型，建議先參加登山社的團體活動，再慢慢制定出適合自己的登山計畫。

為了順利完成一趟登山行程，要確實地計劃與準備。登山露營有各種不同型態，但是紮營的地點及型式要根據登山者的技能選擇，不要第一次就挑戰難度較高的露營型態，剛開始請以「用帳篷在山中過夜」為目標，先透過基地營型式累積經驗吧！等習慣露營的感覺之後，再進階到山頂直攻型、縱走型及長距離登山。

登山露營三階段

1 **基地營型**（→P58）

 ・地面較平坦
 ・太陽下山前有充足的時間

2 **山頂直攻型**（→P59）

 ・日落時間短
 ・地形險峻
 ・能看到日出

3 **縱走型**（→P60）

 ・每天都要紮營
 ・主要目的是移動

CHECK

隨著技術提升，速度也會變快

隨著露營技能提升，紮營和撤營的速度會愈來愈快，抵達營地後能迅速準備完成並好好休息，起床後到出發的時間也會漸漸縮短，讓整個登山行程游刃有餘。隨著經驗累積，每一次都再減去一些多餘裝備，即可達到輕量化的目標。

在完善的環境下提升技能
基地營 型

POINT

新手可能無法依照預定時間抵達營地，為了避免摸黑紮營，先從輕鬆的型態開始練習。

可從容地攻頂

山屋

基地營

優點

· 行走距離較短
· 時間上或體力上更從容自在

· 有洗手間
· 緊急情況時可以逃進去

雖然想要有萬無一失的登山露營，但是由於新手難免會攜帶太多裝備，光是準備及整理就要花上不少時間，因此強烈建議第一次露營的你，請在山腳的指定營地搭設帳篷，因為在山腳附近能有充分的時間紮營。一旦太陽下山，就要仰賴頭燈來完成搭設帳篷的工作，對新手來說難度很高。

因此，考量到搭設帳篷還有準備食物相當花費時間，最好安排在下午兩點左右抵達營地。登山露營的行李通常是隨身行李的1.5倍以上，第二天一早可以將帳篷、睡袋等物品放在這個基地營，帶著攻頂包輕裝出發即可。

可以善用時間

山頂直攻 型

在山頂附近紮營，隔天一早直接攻頂

缺點

· 天氣狀況不穩定
· 時間不夠充足
· 需要足夠的體力

POINT

如果能在短時間紮營或撤營，就可以進階到山頂附近紮營。

累積了數次露營經驗，並且在紮營、撤營及準備食物方面能迅速又順利的話，可以進入到更深山、距離山頂較近的營地紮營。隔天早上若早點動身，還有機會在山頂迎接日出。

為了可以看到日出，必須要有足夠的體力及技術將裝備扛到山頂附近，因此，懂得如何省去多餘的裝備也很重要。整理行李時，要仔細考慮每一項物品的用途是什麼，確認是否真的需要這項物品，避免背包體積變得龐大。

山頂附近天候變化非常快，除了要攜帶足夠的保暖衣物與防水裝備外，能夠掌握天氣變化並隨時調整計畫也是必備技能。

移動型露營
縱走 型

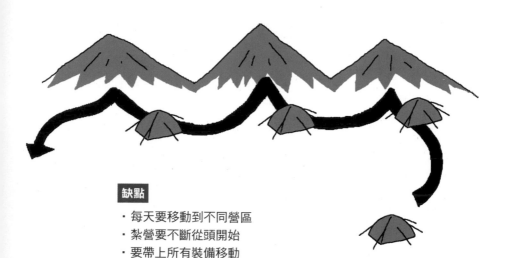

缺點

- 每天要移動到不同營區
- 紮營要不斷從頭開始
- 要帶上所有裝備移動

POINT

以每天更換營地的方式移動，除了有一定程度的體力要求，也要具備迅速紮營及撤營的技能。

縱走是連走數座同一山系之山頭的長程登山路線，必須住宿好幾晚，所以要反覆搭帳篷過夜，水及食物的需求量也大幅提升。此外，每日的移動距離是漸進式增加，所以需要豐富的露營經驗。紮營和撤營的速度就不用說了，打包行李的細心程度也很重要。

縱走型登山所要求的登山技能也較高，要時時注意不可過度消耗體力、有計畫地安排用餐與休息時間，需要有隨機應變的能力以應付天氣變化等等。

在規劃全程夜宿帳篷之前，可考慮一部分利用山屋，或是前一晚住宿山腳下的飯店，漸進式地讓自己接受更為嚴苛的登山形式。

以抵達目的地為優先

臨時營帳 型

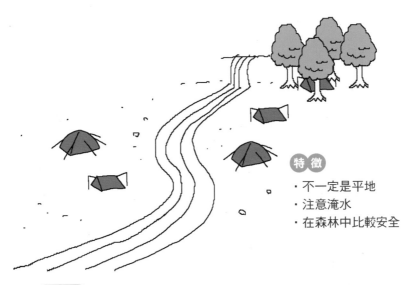

特徵

- ‧不一定是平地
- ‧注意淹水
- ‧在森林中比較安全

POINT

即使在山谷或岩石地帶等不適合搭帳篷的地方，也能靠自己的技能搭設臨時營帳，可以說是高手等級的了。

所謂的臨時營帳，是指在不適合搭帳篷的地點但逼不得已要紮營過夜的情況。例如在進行阿爾卑斯式的攀登時，在攀爬岩石或山谷的路途上並沒有山屋或營區，這時候只能自行判斷周邊環境，靠自己的力量搭設臨時營帳，需要有豐富的露營經驗與技能。

除此之外，由於目的地沒有山屋，想要補水也很困難，因此如果決定要以這種方式登山，在準備階段就要有更縝密的計畫，在現場則要有更廣泛的知識與技術，才能應付無法預測的情勢。累積這些大大小小的經驗值，就可以培養出高手級的露營技能。

在帳篷裡過夜的目標是完全恢復體力

追求露營的舒適性是為了儲備隔日攻頂的體力

帳篷就是露營者的家，舒適度很重要，一定要能讓你充分休息並睡上一個好覺。

為什麼要露營過夜呢？因為想去的目的地無法當天來回、想待在山頂迎接日出等各種理由。

但是最主要的原因是──藉由一個晚上的休息，充分恢復體力，隔天才能抵達更遠的地方。如果露營會讓身體感到更疲勞，就失去它的意義了。

為了可以好好休息，請在紮營時多下點工夫吧！儘量挑選平坦的地形，以及在有足夠保暖效果的睡袋中放進睡墊、戴上能隔絕周圍噪音的耳塞，打造一個舒適安穩的睡眠環境。但是如果過於講究舒適性，行李就會過多，行走時會消耗大量體力。每個人對舒適性的可承受範圍不同，必須要自己判斷後找出平衡點。

搭設營帳的四大要素

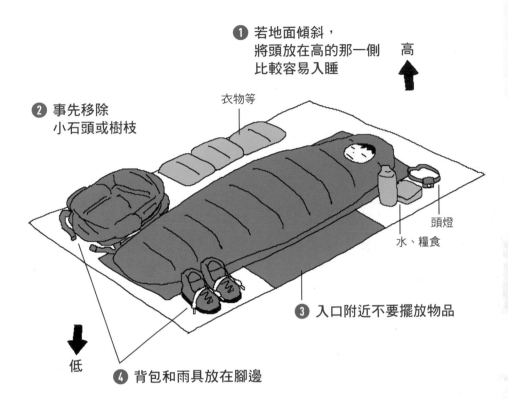

❶ 若地面傾斜，
將頭放在高的那一側
比較容易入睡

高

衣物等

❷ 事先移除
小石頭或樹枝

頭燈

水、糧食

❸ 入口附近不要擺放物品

低

❹ 背包和雨具放在腳邊

CHECK

攤開帳篷前先仔細整理地面

即使是石頭或樹枝等小東西，在睡覺時也會
讓你感到不舒服，搭設帳篷前請盡可能清除
乾淨，才能睡個好覺。地面若有一點傾斜或
凹凸不平，也會妨礙睡眠的舒適性，最好尋
找平坦的地方。

先在營地
練習一下！

第一天待在平地
避免前往陡峻的山區

登山新手先放慢腳步
享受健行的樂趣

POINT

- 露營的準備或紮營會消耗大量體力。
- 新手建議先在平地休息一晚。

「太棒了～以後就可以去露營了！」衝勁十足地買下新帳篷後，一定迫不及待想要趕快派上用場吧？但如果之前完全沒有過夜登山或露營經驗，千萬不可以逞強。首先可以計畫住在山屋或是鄰近的城鎮，先累積過夜登山的經驗，再循序漸進開始練習露營。如果還不熟悉如何紮營，也可以考慮先在距離平地較近的營地住上一晚，避免一開始就選擇高山地區的指定營地，從簡單的路線開始才能慢慢培養體能與習慣高山環境。

事實上，搭設帳篷、整理行李與寢具、準備食物等都非常耗費時間與體力，平日訓練心肺功能與肌耐力，假日到比較低矮的山區露營先熟悉一下，都是很好的練習機會。

推薦給新手的住宿場地

附設露營區的山屋

在山屋附近的指定營地露營，如果發生突如其來的天氣變化或緊急情況，可到山中小屋避難，對新手來說比較安心。

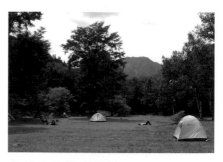

森林中的指定營地

在不易受風雨影響的森林中紮營，能大幅降低無法掌握的天氣狀況。

利用膠囊旅館

登山的出發時間常常是在天亮前，如果無法在該時間抵達登山口，可在前一晚入住山腳附近的膠囊旅館。

沒有水流的痕跡

若地面有水流的痕跡或窪地，萬一天氣發生劇烈變化時，表示該地區可能會淹水，紮營前先確認並避開有水流痕跡的地方。

CHECK

具有因地制宜、隨機應變的能力

如果你堅持不論如何都要用新買的帳篷，或是抱著「既然都來登山了就要住帳篷」的想法，那麼也要根據實際狀況，隨時做好準備入住山屋的心理準備。平時就要培養靈活應對的能力，不要因為誤判情勢而讓自己陷入危機。

第二天要天亮前出發

日出前兩小時開始活動

露營過夜的登山行程

第二天一定要早起行動

登山的基本是
早出發、早抵達

POINT

若在山屋附近的露營區或山頂附近紮營，為了有效利用白天的時間，務必要在日出前兩小時開始行動。

登山露營的第二天總是要起得非常早，基本上要在日出前兩小時開始動作。起床時由於天色未亮，建議頭燈就放在枕頭旁邊方便拿取。在黑暗中行走非常危險，為了避免太陽在登山途中下山，因此登山的準則是「早出發、早抵達」，最好是隨著日出開始活動，才能保留充裕的時間下山或抵達下個營地。

但是，新手在路途中難免遇到各種問題，例如不熟悉露營裝備導致打包動作變慢、通過危險地帶時比想像中花費了更多時間、突然下雨不得不停下腳步穿上風雨衣等等，可能會比預訂的時間還要晚抵達目的地，因此在安排登山計畫時，最好設定比一般人更有餘裕的時間。

日出後兩小時內要做的事

注意身體保暖

山區早上寒冷，吃早餐到撤營前的這段期間，可用睡袋包裹身體取暖，到所有的整理工作結束之前，最好也要穿著羽絨外套。

整理行李及垃圾、打包帳篷

如有防水布，可先將帳篷內取出的物品放在上面，將帳篷往上舉起，把內部的灰塵等從洞口抖落後再開始收納。

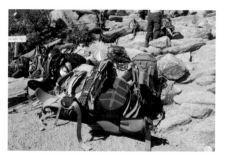

確實打包後再出發

與前一天的收納順序相同，確實整理背包、分配好重量，如果隨便塞進去，第二天移動時會增加身體的負擔，反而更加疲累。

輕裝攻頂

也可以將帳篷與不需要用到的東西留在營地，只帶上小型背包並裝入食物、水和貴重物品等輕裝出發。有些山屋也有提供寄放行李的服務。

CHECK

不用的物品依序從下層開始裝入，重物盡量靠近身體背部

打包行李時，要一邊想像實際上的使用狀況、一邊動手整理。使用機率高的物品要放在上層，行走中幾乎用不到的東西要先裝進背包。例如睡袋就是登山途中不會使用到的代表性物品。如果只有住一個晚上，睡袋在第二天不會有出場機會；兩晚以上的露營，抵達營地時就要先把睡袋拿出來。另外，背包重心愈接近核心肌群，身體愈容易活動，因此打包時要盡量將重物放在內側（靠近背部的那一側）。

以路線時間的1.5倍制定計畫

帶著露營裝備
更要以穩定緩慢的速度前進

把預估時間拉長
安全抵達最重要！

制定登山計畫時，計算移動時間大多是參考地圖上所記載的路線時間。但是登山地圖上的路線時間，計算方式是以「在山屋住宿為前提」，也就是沒有將揹著露營裝備的重量列入考量。

那麼，重裝登山的朋友，如果以一般的路線時間為標準，走起來會特別吃力，基本上揹著沉重的行李根本不可能急急忙忙地趕路，而為了趕在預定時間內抵達，很可能會增加受傷的風險，更糟糕的是最終還無法依照時間到達目的地。

考慮到要揹著露營的裝備，理論上要以登山地圖上所記載的路線時間乘以1.5倍，來合理推斷自己的移動時間。行李很重時，就要再拉長移動時間，以穩定的速度慢慢向前走。有些山友會認為自己登山經驗豐富，就以誇張的速度前進；或是因為不想被當作新手，一開始就用盡全力攀爬，結果往往是在中途休息時就累得喘不過氣、感到精疲力盡，反而要花更多時間休息，造成反效果。

因此，請務必時時提醒自己，重裝登山時的行走速度要比行李少的時候還要慢，而且途中一定要有足夠的休息。所以規劃移動時間時，要比一般的建議時間多1.5倍，盡可能規劃在天黑前爬完，甚至可以多留一至二小時的緩衝時間，避免摸黑下山，這才是真正聰明且可實際執行的登山計畫。下山時，因為對腳與膝蓋的負擔增加，要有自覺地放慢腳步，不要因為下山比較輕鬆而加快速度。

預設損失時間

❶ 行李很重,所以慢慢前進

行走時保持一定的心跳率很重要,建議維持一邊聊天、一邊走路的步調,比較不會感覺疲累。

❷ 最小限度的休息時間

因為揹著沉重的行李,經常坐下又起身是很消耗體力的。盡量減少休息次數,保持一定的步調前進。

單攻包　　　　重裝包

❸ 紮營／撤營的花費時間

抵達營地之後要做的事情非常多,包括處理地面、搭建帳篷與準備食物,也要把這些時間列入考量。

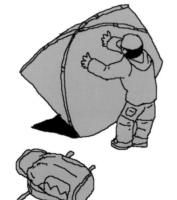

POINT

登山地圖上的預估時間通常是指行李輕、負擔小的情況,重裝登山要以1.5倍的時間計算。

CHECK

預設損失時間

即使以1.5倍的時間訂定計畫,這個時間也不包含可能會遇到的意外狀況。登山露營需要做的事情比一般登山多上許多,請盡可能提早出發、以穩定且安全的速度前進。

水與食物的搬運計畫

如何正確規劃
登山需要的水與糧食？

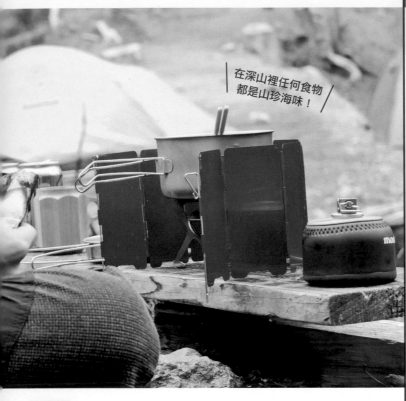

在深山裡任何食物
都是山珍海味！

POINT

不要忘記登山的目的以及優先順序，要追求食物美味，等
成為老手以後再說吧！

經過一整天的長途跋涉，能在空氣清新、風景秀麗的地方享受美食是最幸福的片刻，揹著沉甸甸的行李辛苦上山也總算值得了。但是我想提醒各位，不論是用平底鍋加上迷你烤肉架，然後用新鮮食材烹調的現做料理，或是用簡單的露營爐具將水煮沸，之後泡出來的泡麵，在一天的疲憊後享用，都一樣是人間美味，但是行李的重量卻大不相同。

新手不要一開始就帶太多烹飪用具，最重要的是享受露營的樂趣並且平安下山，準備登山食材要以「營養、重量輕巧、可久放」為原則。費工夫的豪華野外料理就留在行動露營（開車露營或使用露營車）時享用吧。

萬無一失的登山糧食規劃

計算食物的卡路里	計算需要的飲用水量

計算食物的卡路里

〔登山會消耗的熱量〕
體重（Kg）×5Kcal×行動時間
※上述的公式是以體型乘以估計值
※體重包含裝備重量

4200Kcal
（以裝備70公斤，來回登山12小時計算）

＋

基礎代謝量
〔人體維持生命運作所需的基本熱量〕

3060Kcal×2天
（以30~49歲身體活動力較高的男性計算）
※此基礎代謝量參考自日本醫師協會官網

▼

〔兩天一夜登山露營所消耗的卡路里〕
10320Kcal
以食物補充所消耗的50%~60%

▼

[　　**兩天登山露營的**
　　標準消耗量　　]

5160 ～ 6200Kcal
換算成飯糰是26顆
用餐6次（3個）＋休息8次（行動糧食1個）
飯糰一個以120克計算，26個有 **3.12**公斤

換成比較輕的食材，負擔也會減輕

計算需要的飲用水量

預防脫水的補充
5ml×體重（Kg）×
行動時間×80%＝補水量

＋

烹調時的用量
500ml

＋

備用500ml

▼

約4公升
（以體重60公斤，單程約6小時計算）

若確定中途有補水站，
可以減少攜帶量

2.5～3公升

CHECK

下山時還留有500ml左右的水量最剛好

如果過度講求行李的輕量性，造成緊急情況時食物與水已經消耗殆盡，可能會危及生命。因此，行動糧食可以多準備一些，到達山腳下時，最好還留有一瓶約500ml的水。

冰涼的啤酒是爬山的動力？

下山後再好好享受啤酒以及美味大餐！

兩瓶啤酒加上罐頭
重達1公斤……

POINT

不要忘記困難還在眼前，在真正熟悉登山露營之前，都要先練好基本功。

　　吸入山上新鮮空氣的同時，是不是很想喝一杯冰涼的啤酒來犒賞自己？辛苦勞動過後所品嚐到的啤酒總是特別美味。但是，一瓶易開罐啤酒重量大約有370克，如果兩瓶就是740克，再加上當作下酒菜的罐頭就將近一公斤。如果是在便利商店買回家喝也就罷了，自己揹著啤酒攀登到海拔一千～兩千公尺以上的高山，非常不符合成本效益，何況還要帶著垃圾下山。

　　如果已經是很有經驗的登山老手，或許能夠負荷更多重量，挑戰一下自我；但對新手而言，最重要的是要學習如何選擇吃的食物、攝取充分熱量、依照天數估算分量、保存食物，以及練習如何使用輕量爐具在戶外野炊的技巧。

講究輕量性的登山糧食

受歡迎的速食食品

只要加入熱水、稍待片刻就可食用的速食包，是登山露營的主流食物，市面上也可買到登山專用的沖泡飯、即食餐包等等，種類非常豐富。

挑選輕量的烹調用具

挑選小型且輕量的炊具及火爐，只要攜帶一瓶灌滿瓦斯的小型瓦斯罐，就足以應付兩天一夜的行程。

免加熱即可食用的食物很重要

建議可以準備堅果或軟糖等能夠迅速補充體能的零食，避免重量重、吃完後垃圾無法壓縮的罐頭類食品。

盡可能減少物品

只是想要喝杯咖啡，就把磨豆機和手沖壺全都揹上山未免也太辛苦了。即溶咖啡的重量只有幾公克，在山上喝感覺特別美味。

CHECK

直接在山中小屋解決用餐

日本的山屋大部分都有提供用餐服務，如果目的是在帳篷中過夜，不一定要選擇自炊，夜宿帳篷、伙食在山屋裡解決是一個相對輕鬆的折衷做法。等漸漸習慣了露營生活，再開始嘗試野外自炊與用餐的樂趣。

天候不佳時
要即時撤退！

對於山區的天氣要做最壞的打算

下雨及低溫是登山大敵

不能依賴裝備，要有計畫的迴避

POINT

即使是登山老手也無法抵擋風雨及寒冷帶來的危險。如果天氣明顯會惡化下去，基本上就要做出撤退的決定。

說到登山，不僅要安排休假、買齊裝備、整理行李，再從家裡千里迢迢出發抵達目的地。由於帶著興奮的心情，即使天氣狀況有些不理想，基於自己的一股熱血，還是想要堅持上山試試看，結果就是遇到危險，或者是吃足苦頭才好不容易安全下山。

如果是第一次登山就遇到這種狀況，很有可能「一朝被蛇咬、十年怕草繩」，還沒體會到登山露營的樂趣就從此放棄了。因此，如果已經從天氣預報得知天候不佳，就要做最壞的打算，儘早考慮取消登山或中途撤退，保障自己的安全。雨天不是穿上風雨衣就好，有計畫地迴避危險也是登山行程中很重要的一個課題。

看懂天候惡化的前兆

了解下雨的原理

雨的形成有其科學理論可遵循。在濕度高的地方，有冷空氣吹進來就會下雨，知道這個結構後，就可以簡單預測出下雨的可能性。

突然的雷雨及濃霧

與平地不同，山區裡經常無法看清楚前方的視線，風會沿著山突然抬升或陡降。不論是雷雨或濃霧，都是在不知不覺中突然靠近的。

注意風向

天候的變化大多數都是風所引起的，多注意風向，就可以預測一定程度的天氣變化。

寒冷會讓體力加速流失

被雨淋濕、感到寒冷，此時身體為了保持一定的體溫會消耗更多熱能。如果行動糧食不夠充足，有可能無法補充足夠的熱量。

CHECK

從天氣圖與地圖看懂天候變化

氣壓決定風向，低氣壓時空氣向中心匯集，風呈逆時鐘針方向吹。因此，如果知道低氣壓的中心位置，就可以稍微預測目的地的風向。風沿著斜坡往上吹會形成上升氣流，此時就要小心下雨及濃霧。

登山的基本原則是不要淋濕

在山區淋濕
就代表危險！

POINT

在雨天登山露營的風險非常高，不只會讓行李變重，身體著涼又沒有乾爽衣物可替換，所以千萬不要淋濕。

淋濕就會流失體熱
身體將快速失溫

登山時，最好避免這三種狀況「新手」再加上「重裝上山」、「新手」再加上「下雨天」。身上的衣物或睡袋一旦淋濕，不只會感到不舒服，還有可能因為身體受寒而導致失溫；如果背包進水，可能會弄濕食物，或是造成手機及頭燈損壞。除此之外，物品淋濕也會增加行李重量，光是「淋濕」就會衍生出許多問題。

因此，登山露營的首要原則就是保持乾燥。

若出發前就從氣象預報得知會下大雨，建議考慮採取其他方案，例如取消登山或是更改目的地。如果無論如何都要出發，除了要做好防雨裝備之外，背包裡的東西都要收納進防水袋之中，並且儘早抵達營地，紮營後在帳篷內等待雨過天晴。

淋濕的風險

❶ 寢具無法使用

羽絨製的睡袋一旦弄濕,會變重而無法膨鬆起來,也就無法發揮保暖功能,導致身體太冷而無法入睡。

❷ 重量增加

穿在身上的衣物或背包會因為淋濕而逐漸增重,容易感到疲勞。

❸ 寒冷

下雨淋濕身體,身體的熱能會快速被水分帶走,最後可能會造成身體失溫。

❹ 沒有替換衣物

沒有乾爽衣物可替換,就無法徹底實行防寒措施,在山區想要將弄濕的物品曬乾絕非易事。

CHECK

下雨時能否迅速撤退決定你的命運

撤營時如果遇到下雨又無法避雨時,帳篷先快速折起放進大型垃圾袋再收進背包。先撤離現場,等移動到山屋或山腳附近的車站,在有遮蔽物的地方再重新折疊收納即可。

新手必看的登山計畫書範本

基地營型計畫書

時間	行程	內容
5:00	起床	準備早餐‧盥洗‧確認行李‧出發
6:30	市區車站集合	與山友在約定地點集合‧確認移動計畫‧搭車
8:30	抵達離登山口最近的車站	從車站搭乘巴士或計程車到登山口
9:00	抵達登山口、出發	在登山口將計畫書投入信箱（註）
11:00	午餐	每小時休息一次並朝瞭望台前進‧午餐吃飯糰
14:00	抵達營區、紮營	確認紮營位置‧準備搭建帳篷‧準備晚餐‧確認山屋位置
17:00	晚餐及就寢	享受晚餐‧確認隔天的行程‧早早就寢
5:00	起床	天未亮就起床‧準備早餐、午餐及飲用水‧撤營及打包
7:00	從營地出發	每小時休息一次並適當補充行動糧
10:00	抵達山頂	享受優美的風景‧拍照‧準備下山
12:00	午餐	享用早上準備的飯糰‧確認下山路線及身體狀況
16:00	抵達登山口	在附近的溫泉設施好好放鬆
21:00	到家	

登山是具有危險性的活動，撰寫登山計畫書的目的不只是為了申請入山證，更是為了自己的人生負責。為了確保行程萬無一失、能夠順利出發，請事先確認繳交地點及方法。計畫書除了提交出去的那一份之外，也要複印給其他團員，以便大家隨時確認內容。登山時，如果全體團員都能按照日程以及時間表進行各種活動，登山時會更安心。

登山計畫書雖然沒有固定的格式，但是有些最基本的資料要記得填寫，如果是團體行動，就由隊長或副隊長編寫計畫書；比起一個人行動或是與技能比自己差的人一起登山，與登山經驗相似的同伴可以互相分擔工作，也能降低登山計畫的難度。

山頂直攻型計畫書

時間	項目	說明
5:00	起床準備 （前晚住在登山口附近的飯店）	前一晚開車出發，在商務飯店入住一晚
6:00	離開飯店	事先確認附近的停車場．從飯店開車前往登山口
8:00	抵達登山口、準備出發	將登山計畫書投入信箱（註）
9:00	每小時休息一次	每小時休息一次，適當補充行動糧
11:00	午餐	抵達瞭望台．較長的休息時間．午餐吃飯糰
14:00	抵達露營預定地、紮營	確保紮營位置．準備搭建帳篷．準備晚餐．確認山屋位置
18:00	晚餐及就寢	享受晚餐．確認隔天的行程．早早就寢
3:00	起床	天亮前兩個小時起床．吃早餐．準備好攻頂裝備出發
5:30	抵達山頂	在山頂觀賞日出美景及拍照
7:00	抵達營地、撤營	回到帳篷．準備午餐．撤營及打包
11:00	午餐	享用早上準備的飯糰．確認下山路線及身體狀況
15:00	抵達登山口	充分休息後再移動
21:00	到家	

想要嘗試山頂直攻型這種進階會式的登山露營時，有些新手會選擇跟登山團；跟團的好處是有經驗豐富的登山嚮導帶領，團員也有許多人可以互相照應。但即使是跟團，也不能只想依賴他人，最好要一同參與計畫，才能提升自己的登山技能。有些人會抱持著「反正當天跟著大家走就好了」的想法，甚至在出發之前，都還不知道目的地是哪裡。

強烈建議在行前找個時間與同伴聚一聚，有行前周詳的計畫，才能瞭解隊友的各項能力與程度，各種細節都要事先溝通並達成共識，例如遇到天候不佳是否要撤退等等，才不致於引起不必要的爭議。

註：在日本登山大多採自願性的報備制，入山前將登山計畫書投入登山口的信箱即可，和台灣的預先申請制不同。

去日本登山！登山計畫書的提出流程

完成計畫書後要盡快申報
及時提交也是計畫的一部分

計畫書是
必要事項之一！

在日本，基本上沒有強制規定
要繳交登山計畫書，雖然是
採自願性的報備制，但為了安全
起見，本書建議大家將登山計畫
書列入登山前的必要事項清單。

第一次製作登山計畫書的新
手，可以先參考網路上的範本。
基本資訊包括露營目的、山友名
單、登山地點等項目，接下來就
是搜集資訊，例如查詢交通方
式、上山與下山的時間以及必要
的裝備。除此之外，還要參考登
山地圖規劃自己的登山路線，以
條列方式列出登山時間表。登山
計畫書完成後，要向當地管轄的
警局以及自己的親友提交一份，
這是為了讓家人掌握自己的行
蹤，如果沒有在計畫時間內下
山，可能就要尋求協助。

登山計畫書的提出流程

自由討論

登山目的　登山時間　登山名單

決定概要

⬇

具體的計畫

登山地點　調查周邊資訊　決定裝備

決定路線　決定行程　計畫行動糧食

決定細節

⬇

製作登山計畫書

團員名單　裝備清單　行程表路線圖

發給每位成員（以及身邊的親友）

提交登山計畫書

網路　郵寄　投入信箱

事先調查提交方法

⬇

整理裝備

⬇

出發

⬇

抵達目的地

⬇

下山

向親友（或相關單位）報告安全下山

CHECK

是否一定要提交登山計畫書呢？

在台灣，進入生態保護區等山區需要申請入山證，此時就需要繳交登山計畫書。但在日本並沒有強制規定，不過萬一發生登山意外，就無法掌握入山者的正確訊息、增加搜救難度，最壞的結果就是導致救援延遲，甚至還有可能被懷疑是自殺而無法申請死亡保險金。因此，不管有沒有強制規定，撰寫登山計畫書都是對自己生命負責的表現。

登山計畫書的撰寫方式

準備必要的文件及資料來源

裝備清單	登山計畫備忘錄	登山資訊相關網站	登山地圖	導覽書

團員個人資料	行動糧食備忘錄	氣象資訊	地形圖	時刻表

攜帶文件

- 路線圖
- 登山計畫書
- 預定行程表
- 團員名單

提交文件

登山計畫書	參加人員名單	路線圖

POINT

登山計畫要依照自己的露營技能做調整,新手要規劃較輕鬆可執行的計畫。

撰寫登山計畫書之前,首先要搜集資料,當你對要前往的山區有充分了解之後,就可以開始著手撰寫計畫書。一份完整的登山計畫書,必須包括登山日程、山岳名稱、登山型態、預定行程表、緊急聯絡人電話、地形圖、一般路線圖與逃生路線、個人與團體的裝備清單以及參加人員資料等等。人員資料除了要寫上姓名,還要詳列出生年月日、血型、地址、手機號碼,與緊急聯絡地址與電話。

寫計畫書的過程中,等於在紙上走了一遍行程,能夠讓自己更加了解整條登山路線的狀況。如果有固定一起登山的朋友,可以請大家輪流練習寫計畫書,能夠增加登山露營的經驗值。

兩天一夜露營的登山計畫書範本

製作日期 20XX年00月00日 No. 1/3

登山計畫書

第幾頁/總頁數

團體名稱 填寫團體名稱

山岳名稱 填寫目的地

登山目的 填寫登山目的（例：露營體驗）

停車場名 填寫停車場名稱或座標

上山日・下山日 20XX/XX/XX ～ 20XX/XX/XX

登山計畫書提交處

下山管理課 提交處的部門名稱

姓名 提交處的簽收人

電話 提交處的電話號碼

提交處 ○○分局或登山信箱

登山計畫（預定行動）

第1天	00:00 ○○山登山口出發
	00:00 休息地點（全數寫上）
	00:00 抵達露營預定地

第2天	00:00 從營地出發
	00:00 ○○山山頂
	00:00 休息地點（全數寫上）
	00:00 抵達○○山登山口

路線圖

總行程概略圖（需寫上抵達目標時間）

共同裝備 團隊準備的物品（有關緊急時或急救用的物品及資訊）

□ **求救ID**：******_****** （已加入直升機搜索服務的電話號碼）

□ **衛星電話** ******_****** （除了緊急情況之外原則上要關閉電源）

□ **無線對講機** **.****MHz （*** /密碼****）

> 寫下遇難時的必要資訊

□ **攀岩裝備**（單繩、安全帽、安全吊帶、防止掉落的道具）

□ **臨時營帳裝備**（楔形帳、瓦斯爐、睡袋、睡墊）

> 寫下遇難時可以使用的工具

隊長的個人資料 姓名／出生年月日／血型／聯絡電話／地址

緊急聯絡人 姓名／聯絡電話

註：此為日本登山計畫書範本，台灣山岳的登山計畫書大致上相同，可到「臺灣國家公園入園入山線上申請服務網」下載登山計畫書範例。

出發前購買登山保險

誰都有可能遇到山難
登山前請務必購買登山險

萬一不幸遇到山難，救難隊接到消息後會立刻前往救援，救難隊又分為公家機關（如警察）與民間機構兩種。公家機關是靠人民的稅金進行救援行動，而民間機構必須由被救護者負擔山難搜救費，依據情況，求償金額可能會高達百萬元，因此購買適當的登山險，已成為登山者不可不知的課題。

可能有人會認為，有「壽險」或「旅遊平安險」不夠嗎？因登山意外而失蹤時，如果一直沒有找到遺體，壽險在7年內不會支付保險金，但是搜救花費的金額還是會向家屬求償。失去家人又要背負巨額的賠償金，沒有比這個更悲慘的事情了。為了避免這事發生，還是購買「登山綜合險」比較安心。

選購登山險時的首要考量，是保障範圍是否完整，例如遇到山崩、失足、高山症所導致的死亡、失能的突發狀況都要明確規範在契約上；發生登山事故時而需要搜救或就醫時，是否能夠提供完整的救援費用與醫療保障，這些都是旅行平安險不包括的項目。因此，登山險的保費也比旅平險高，六天的旅平險保費大約新台幣兩百元，登山險則需花費約新台幣九百元。

登山險可配合自己的情形購買，如果登山次數不多，只要單次購買即可；如果常常登山，就可以考慮年度合約。登山保險雖然有死亡給付，但更重要的是購買搜救費用的保險，才能將遇難時的損失降到最低。

登山保險的重點

保險的理賠項目會依據各家保險公司規定而有所不同。旅平險的花費低廉、保障金額高；登山險的保費較高，但在緊急救援部分有比較完善的保障，建議兩種都要購買。

■ 登山綜合險

- 投保地區只限國內。
- 承保事故包括意外傷害事故與特定事故，例如高山症造成死亡、失足墜落造成骨折。
- 給付項目除死亡、失能保險金與醫療費用外，包括緊急救援費用，例如搜救、救護費用與遺體移送費用。

■ 旅行平安險

- 投保地區包含國內與海外。
- 承保事故一般傷害事故，不包括登山活動。
- 給付項目僅包括死亡、失能保險金以及醫療費用。

承保內容簡介
▼

登山緊急救援費用保險

被保險人失蹤或超出預定下山時間24小時以上，所衍生出的搜索及救難費用。有些理賠範圍還包含將被保險人移送至醫療院所的交通費用，以及隨行醫護人員的出勤費用。

登山醫療保險

因參加登山活動發生意外事故，自事故發生日起180日內需至醫院接受診療，可實支實付健保給付範圍以外的醫療費用。依據保險公司的理賠規定，有些保險不包含因天災或攀岩導致的受傷。

登山死亡及失能保險

登山時發生死亡或受傷留下後遺症時所得到的理賠金。若是因個人疾病死亡，不一定在理賠範圍內，要事先確認清楚。但如果被保險人失蹤、無法尋獲遺體，7年內無法獲得死亡理賠。

住院費用補償保險

因參加登山活動發生意外事故，經醫院診斷必須住院診療所得到的理賠金。住院理賠是以實際住院日數計算，手術是以同一事故且手術次數有上限來計算賠償。

與天災有關的保險

因地震、火山噴發、海嘯等自然災害引發的事故導致受傷時，也可以申請理賠，特別是火山噴發與登山有著密切的關係，請事先確認清楚理賠內容及條件。

個人責任保險

被保險人於保險期間內，對於第三人之體傷、死亡或財物受損時可申請理賠。例如住宿飯店時不慎引起火災、不小心打破商家物品等等。請注意，這項保險無法賠償自身的物品。

CHECK

爭取72小時黃金時間

登山遇難時，能否在72小時內找到受困者，是存活的關鍵點。因此，想要在發生意外時提高活著下山的機率，務必確實繳交登山計畫書、透過無線對講機或衛星電話對外聯絡，想辦法讓搜救人員及早發現自己所在位置。

登山露營【行進篇】

輕鬆又有效率的登山步行技巧

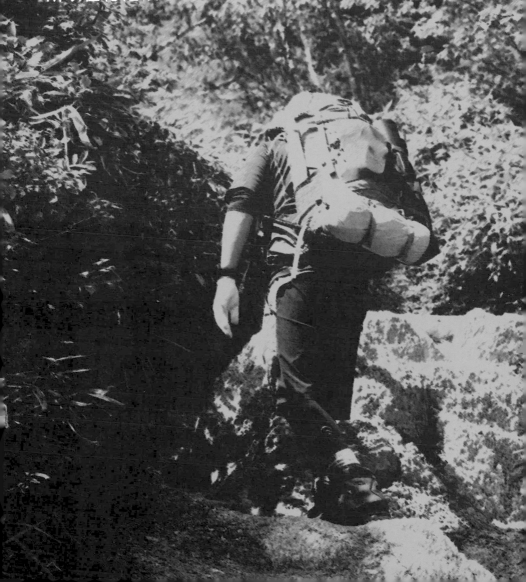

擬定完善的登山計畫後

是時候開始動身了！

跟一日來回的郊山健行比起來

登山露營的行李更多、也更重

所以在行走及攀爬方法上有許多需要注意的地方。

保持一定心跳率的步行方式

心跳率上升得愈快
愈容易感到疲勞

一小時
休息一次！

POINT

· 以每小時休息一次的速度前進。
· 走路時保持一定的心跳率。

一般來說，登山時正確的走路步調是一個小時休息一次。如果你立刻有「什麼？才走一小時就要休息？」的反應，那表示你平常可能都走太快了。心跳每分鐘超過一百五十下，或是太過頻繁地休息，導致心跳率一下增加又快速降低，反而會對心臟造成負擔。因此，一個小時不休息的持續行走，是最剛好的步調。

呼吸保持平順，能夠一邊愉快談天、一邊走路，這種步行速度的心跳率是在每分鐘一百二十下左右，也是燃燒脂肪最有效果的心跳率，稱為「燃脂心率」。如果有需要的話，可購買運動手環、智慧型手錶來監測心跳，掌握正確的行走步調。

低心跳率的步行要點

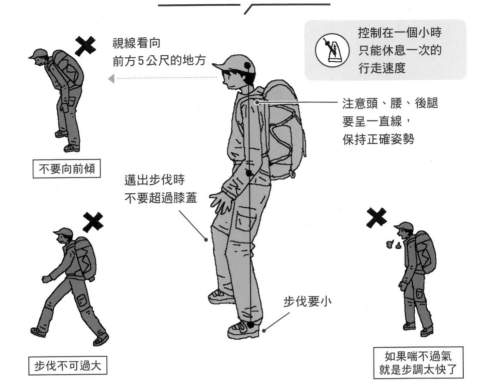

視線看向
前方5公尺的地方

控制在一個小時
只能休息一次的
行走速度

注意頭、腰、後腿
要呈一直線，
保持正確姿勢

不要向前傾

邁出步伐時
不要超過膝蓋

步伐要小

步伐不可過大

如果喘不過氣
就是步調太快了

CHECK

使用全天候心率監測錶

由於運動風氣盛行，現在市面上有販賣許多運動心
率監測商品，功能與價格也五花八門，有平價的運
動手環、高價的多功能手錶、安裝在胸前的心率胸
帶，以及可與手機相互連接的智慧型手錶，可以依
照自己的預算及喜好選購。如果是以登山為主要用
途，我推薦選擇防水並具備GPS功能的款式。不
過，若只是想要單純監測心跳，那麼功能簡單又容
易操作的運動手環，價格不高、準確度也不錯，利
用藍芽將數據儲存在智慧型手機裡，就能隨時參考
步行紀錄，CP值相當高。

何謂脂肪代謝型的走法？

只要正確走路
就能獲得最棒的減脂效果！

登山時如果能維持穩定的步調，心跳保持在每分鐘一百二十下左右，身體會處在脂肪最容易燃燒的狀態，也就是「燃脂心率」。什麼是「燃脂心率」呢？當一個人持續運動30分鐘以上，心跳達到最大心率的60％時，此時肝醣變少，原本身體的燃料來源就會從醣類變成脂肪。

因此，登山時保持這種狀態向前邁進是最好的狀態，因為對心臟的負擔較小，又有瘦身效果。

要怎麼確認自己的心跳有沒有達到燃脂區間呢？燃脂心率一般來說是最大心跳率的60～70％，最大心跳率會依照年齡而改變，計算方法是「220減去實際年齡」。

例如一個今年35歲的人，220－35＝185，燃脂心率是在185的60～70％，個人都可負荷的適當步伐前進。

也就是111～129之間的範圍。因此，只要以心跳率120為基準來穩定前進，就可以控制在這個範圍。

上山時由於裝備較重，攀登的步調會稍微放慢，才能保持呼吸平順；相反地，在平地行走或是下坡時，身體的負擔較小，如果維持和上山相同的步調反而會降低心跳率，這時候就要有自覺地切換速度。

制定登山計畫書時，也要將這部分列入考量，在上坡路段多的區域要縮短休息的間隔時間，或下坡路段多的地方則要拉長休息的間隔時間。此外，團體行動時，為了確保每位成員都能以平均的速度登山，隊長要先掌握每個人的體能與健康狀況，計算出團體的平均燃脂心率，再以每

燃燒脂肪的步行要點

計算自己的燃脂心率

$$220 - \boxed{年齡} = \boxed{最大心跳率}$$

$$最大心跳率 \times 60\text{~}70\% = \boxed{燃脂心率}$$

不同年齡層的燃脂心率

| 100 | 110 | 120 | 130 | 140 |

25歲 **117~137**

35歲 **111~130**

45歲 **105~122**

團體中的
平均燃脂心率

CHECK

脂肪最多只會消耗一半，行動糧食的補充要以醣類為主

登山時，平均1小時消耗的熱量大約是700卡，如果持續以燃脂心率前進，其中一半的熱量會由脂肪補充，但是因為用脂肪提供能量所花費的時間較長，身體需要的熱量無法全部由脂肪供給。在此同時，體內會消耗掉350卡的醣類，為了預防低血糖症，至少要事先補充一半的醣類，也就是175卡左右的熱量，才能確保有足夠的體力完成登山行程。行動糧食要以快速轉換成熱量的醣類為主，並在行進中適當地補充。

行動糧食必備的要素

重量輕巧、容易攜帶
適合直接食用且隨時補充熱量

POINT

· 注意醣類與電解質的攝取。
· 避免一次大量攝取，重點是要適時補充。

可直接食用且能隨時補充高熱量的食物，最適合當作行進時維持體力的「登山行動糧」。

平常如果感覺肚子餓了還可以忍受飢餓、慢慢張羅食物；但是在登山這種戶外環境下，很有可能因為熱量缺乏而導致集中力不足，進而引起重大事故。

登山是一項長時間的有氧運動，有計畫地補充醣類並保持最佳狀態非常重要，因此行進中要適時地從食物攝取營養，確保能量充足。補充的時間，基本上是在每小時休息時，攝取大量含有容易消化的糖分或是碳水化合物的食物，而且為了預防脫水，也要補充鹽分或電解質。澱粉轉換成熱量需要一些時間，可與含有果糖的食物搭配食用。

適合當作行動糧食的食物

簡單又方便的能量棒

容易攜帶又方便食用，加上營養豐富、口味多元且種類繁多。其中，醣類成分較高的能量棒最適合當作登山的行動糧食。

能馬上轉換成熱量的果凍類食品

特色是能快速吸收熱量，又能補充水分。注意要挑選高卡路里而非減重用的低卡食品。

堅果類與水果乾

含有果糖、碳水化合物、恰到好處的鹽分以及豐富的維他命，而且能對抗溫度變化，重量輕又方便攜帶，保存方式也很簡單。

飯糰是行動糧食的王者

可以輕鬆補充碳水化合物、鹽分與礦物質，吃一個就很有飽足感，可以選在登山的中間地點長時間休息時享用。

✕ 吃太飽會讓身體感覺沉重，而且會帶給腸胃負擔。

✕ 登山途中感到飢餓才吃已經太晚了，容易缺乏集中力。

◯ 每次休息時都要定時補充熱量。

優先準備
有效率的能量補給

要考慮重量對卡路里的比例

捨去不必要的行李
降低無謂的能量消耗

POINT

如果行李輕，身體對熱量的需求也會降低，因此要懂得在行李與食物之間取得平衡。

為什麼前面一再強調，登山時利用體內的脂肪來獲得熱量比較好呢？在三大營養素之中，每一克蛋白質或碳水化合物約可產生 4 大卡的卡路里，而每一克的脂肪能夠產生 9 大卡的卡路里，因此脂肪含有碳水化合物兩倍的熱量。與其帶著兩倍的碳水化合物走路，不如直接消耗儲存在體內的脂肪比較輕鬆。

登山時消耗的卡路里，可以用「1.05×體重×METS係數×運動時間」此公式來計算。METS係數是指「代謝當量」，意指每公斤能夠在每小時消耗的熱量。

根據計算，若登山背負的行李達到 14.1 公斤以上，METS係數為 8.0，如果行李減輕，卡路里的消耗也會變少；需要的卡路里減少了，行動糧食的需求也會減少，行李可能因為變輕。

行李的重量與卡路里的平衡

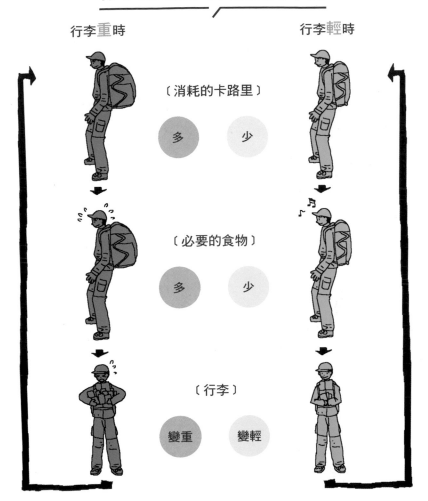

行李**重**時　　　　　　　　　行李**輕**時

〔消耗的卡路里〕

多　　　少

〔必要的食物〕

多　　　少

〔行李〕

變重　　變輕

CHECK

碳水化合物可幫助燃燒脂肪

即使持續讓心跳保持在燃脂心率，體內光有脂肪還是無法燃燒，因為想要讓脂肪燃燒，還需要足夠的碳水化合物。因此，請確實攝取飯糰等高碳水化合物的食物後繼續攀登前進，如此一來，體脂肪會慢慢地開始燃燒並有效轉換成熱量。持續補充以醣類為主的行動糧食，身體在燃燒碳水化合物與脂肪的同時，也能持續為身體補充熱量。

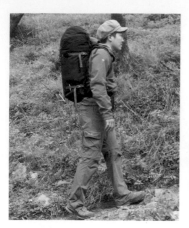

平地的走法

從頭到腳要保持一直線

行走時，從頭頂、脊椎、腰到腳都要保持一直線，身體稍微向前傾，雙腳自然跨出步伐。

行李太重時，身體容易彎曲向前，不僅容易疲累，視野也會變得狹小。

上坡時的走法

步伐要小，腳稍微外開

上坡時注意腳下，盡可能將步伐縮小。腳尖略微朝外，踩穩後再邁開下一步。

著地時，整個腳底都要踩在地面，不可只有腳尖著地。

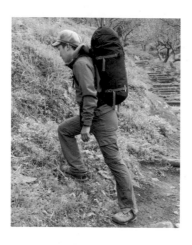

下坡時的走法

衝擊加倍，要靈活運用膝蓋

下坡時對膝蓋的衝擊是上坡的兩倍，此時要將膝蓋放鬆，盡量分散衝擊的力道。

身體的重心若往後，非常容易滑倒，請保持基本姿勢。

上坡、下坡的走法與聰明使用登山杖

上下坡的步行技巧大不同

善用登山杖當作輔助

如何使用登山杖

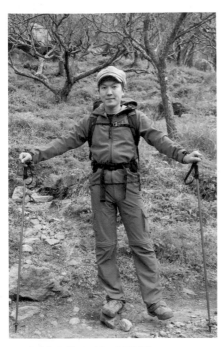

登山杖是為了協助平衡

登山杖的作用是提供前進的推力、協助剎車以及保持平衡，不論是登山新手或老手，都建議使用登山杖。

即使手持登山杖，仍要維持基本姿勢

用登山杖撐起上半身，調整到適當高度，手肘呈90度彎曲、手腕伸直，身體勿向前彎。

上坡時

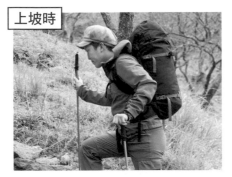

登山杖長度要調短，手不要套在登山杖的腕帶內。角度稍微傾斜，注意手肘要呈90度。

下坡時

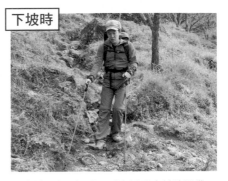

登山杖長度要調長，手穿過登山杖的腕帶，從上方握住握柄。在高低差明顯的路段可分散負荷，減輕腿部負擔。

三點固定法以及安全行走在岩壁的訣竅

在崖上或岩壁上行走時
要膽大心細、手腳並進

\ 什麼是三點固定法？ /

在雙手雙腳四個支撐點當中，輪流以其中三點支撐身體，只移動剩下的一點，這是在攀爬岩壁時最基本的技巧。

上坡時

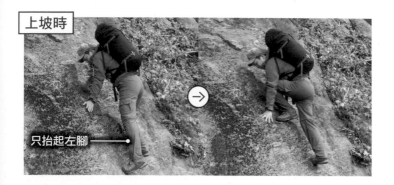

只抬起左腳

下坡時

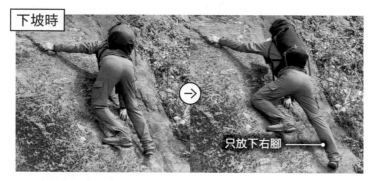

只放下右腳

避免將身體緊貼岩石，
要抬起身體

因為害怕而緊貼著岩石，導致腳步無法踩穩反而危險，要大膽地將身體抬起，手要確實抓住岩石而非草或土。

在岩壁行走時的注意要點

踩踏的岩石有可能會掉落

即使在看似堅固的岩坡上，大石也有可能會鬆動掉落，行走時不要完全將重心放在上面，要馬上進行下一個動作。

勿將體重完全壓在岩石上方

岩壁上有很多不穩的大石，表面看起來很堅固，其實不然。不要將重量放在一點，要利用「三點固定法」來分散體重。

使用繩索或鎖鏈攀登時的注意要點

用繩索或鎖鏈當作輔助往上爬

抬起身體、雙手抓住繩索或鎖鏈，雙腳往上爬。用三點輪流支撐身體的動作不變，每次動作時將重心移至其餘三點，慢慢往上移動。

緊抓著繩索或鎖鏈無法順利攀登

使用繩索或鎖鏈攀登岩壁時，如果只是用雙手緊抓著，會變成單靠腕力往上爬，反而無法順利前進。

PART

4

登山露營【紮營篇】

搭帳篷零難度！新手也能一次上手的完整教學

經過長途跋涉

終於抵達露營目的地

真的要開始動手紮營了。

這個章節將會介紹如何挑選紮營地點

以及紮營規則、露營禮儀以及各種訣竅

還要告訴你簡單又實用的繩結技巧！

在大自然中體會露營的美好！

只能在合法的營地搭設帳篷

以不破壞自然環境為前提
盡情享受露營樂趣

為了人身安全與保護環境的考量，登山露營的大前提是要選擇合法的露營場地。登山步道是每個人造訪山林時的必經之路，大家都是為了享受登山道以及周邊自然環境而來，如果隨意在步道上紮營，除了會影響其他人的行進路線，為破壞了大自然，也很難恢復到原本的樣貌，所以原則上，請勿在非指定營地露營。

但這是基本原則，如果真的不幸遇到需要緊急避難的情況，也需要儘早做出判斷，是否要搭設臨時營帳以保障生命安全。要依照現場實際狀況，不必非要抵達指定營地才露營；不過，在不得已搭設臨時營帳的情況下，仍要儘量避免破壞大自然。

可以在國家公園露營嗎？

- 國家公園是指具有特殊景觀、重要生態系統或重要文化資產及史蹟所劃設的區域。

- 在一般管制區或遊憩區內，經國家公園管理處許可，允許各種野外育樂活動。

- 原則上禁止在指定區以外從事露營行為，但為了緊急避難所採取的行動不在此限。

在國家公園裡露營需要事先提出申請

其實「國家公園法」沒有明文禁止露營，在台灣現有的九座國家公園中，也設置了一些規劃完善的露營場地，像是墾丁國家公園的鵝鑾鼻露營區、太魯閣的合流營區等等，而國家公園中其他允許紮營的區域，也有許多是配合登山路線所設置的，使用者只需要依照各國家公園的規定，提出入山申請即可。不過，在緊急情況下設置的臨時營帳則不在此限制，但仍要小心避免破壞環境，例如野外如廁時要遠離水源地，衛生紙等垃圾也務必帶下山，盡量不要在溪床以外的地方生火等等。

CHECK

使用避難小屋的禮儀

登山經驗不足的山友，請避免選擇高難度的路線，因為有時接連幾個山區都沒有指定營地可休息，或是路線困難，需要相當的體力才能抵達。即使經驗充足，也有可能發生受傷或遇到天候不佳等無法預測的事情。為因應此類情形，日本不少山區都設有「避難小屋」。在台灣，「避難山屋」常被當作「一般山屋」使用，但事實上，只有在遇到緊急情況時才能使用避難山屋，一般遊客不可無故留宿，避免真正發生緊急情況逃離到小屋的山友因客滿而無法使用。

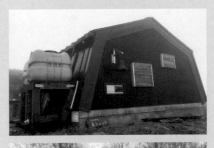

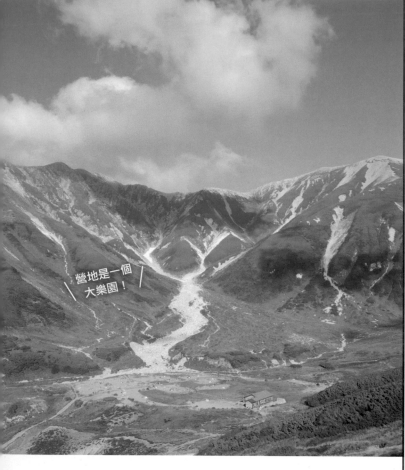

營地是一個
大樂園！

[image top-right navigation tab]

別造成他人困擾！
露營的基本禮儀

做一個高水準的露營客
「禮貌」是必備的露營工具！

　　在山裡，並非任何地方都可以紮營，必須在指定的地點搭設帳篷。一般來說，適合搭設帳篷且沒有明文禁止露營的區域，就可說是山上的「露營區」。出門露營所需注意的禮節，與我們在都市裡的生活一樣，例如晚上10點後應盡量放低音量，11點後可能已經是全員就寢的時間，更要避免交談、減少光害。想要在帳篷裡愉快地渡過假期，必須事先了解這些禮儀。

　　在氣候潮溼的台灣，春秋兩季是最適合登山露營的季節，但每到週末或是長假，山上的帳篷區總是擠滿人，如果抵達營地的時間晚了，挑選場地的條件就會受到限制，或是被迫只能在狹窄的空間紮營，因此建議登山新手要儘早抵達營地。

登山露營基本禮儀

熱門營地需提早預約

玉山、雪山以及嘉明湖等熱門區域的山屋和營地，必須以抽籤方式決定是否可取得床位。請在規定的時間內備齊資料申請山屋或床位，勿貿然上山。

露營要在指定的地點

地圖上畫有帳篷標誌的位置，代表允許露營的區域，事先調查好露營費用、有無取水區及搭設帳篷的數量，可作為裝備與抵達時間的參考。

晚上10點後要保持安靜

每個來露營的人都有不同目的，有些人要在天亮前出發，所以必須早早就寢，到了晚上要避免高聲談笑或是大聲放音樂。

天黑之前抵達

除了帳篷數量有限制之外，位置的挑選也會影響舒適度。基本上紮營的位置是先搶先贏，請盡可能在天黑之前到達營地。

不可將垃圾丟棄在山上

帶來的飲料及食材要自行處理，剩下的果汁或茶水要喝乾淨、食物的殘渣用紙巾擦拭，所有垃圾都要帶下山，這是最基本的生活禮儀。

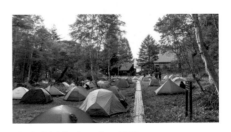

人潮擁擠時互相禮讓

在露營旺季時，帳篷與帳篷之間幾乎沒有空隙。如果使用單人帳會非常佔空間，團體登山的話，最好考慮挑選兩人以上的帳篷。

適合與不適合紮營的位置

建議新手盡可能選擇 平坦的地面紮營

山區裡可以紮營的場地已經有限制，還要從中挑選最舒適的位置，因此除了儘早抵達營地之外，還要事先掌握幾個條件，才能在保護自然環境的前提下，找到安全且適合紮營的地點。由於現在露營風氣愈來愈盛行，大多數的營地環境並沒有想像中惡劣，只是人多擁擠時，在挑選場地上多少會因為先來後到而有所差別。

要注意的是，山頂附近的營地和森林區的營地相比，前者的露營難度絕對較高。建議還沒習慣露營的新手，優先選擇在低海拔的森林、樹木茂盛的環境下紮營。如果要在山頂紮營，必須要揹著沉重的裝備長時間攀登，山頂也缺少樹木的庇護，容易遭受突如其來的風雨侵襲。

適合紮營的地點

盡可能尋找 平坦且無傾斜的地面

為了能睡個好覺，完全平坦的位置是最適合紮營的地點。有石頭的地方，背部容易感受到凹凸不平的碎石，帳篷也有可能受到磨損。除了不平整的地方之外，也要避免傾斜處。

在森林裡紮營 安全又安心

抵達營地後先觀察周遭環境，優先挑選有樹木圍繞的地方。除了不易受到風雨侵襲，利用現有環境優勢，在森林裡用繩索搭設帳篷也比較方便。

不適合紮營的地點

絕對要避開
懸崖上方或下方的位置

當營地擠滿人潮時,很可能只剩下懸崖附近的位置有空位,一旦山上颳起大風,有可能導致坍塌、落石,或是被落石砸中。就算是設置緊急避難的臨時帳篷,也要避開這些地點。

避開低處、窪地
與河川附近

為了方便取水,選擇營地的第一要素是靠近河流。但千萬不可在河岸邊或河中沙洲上露營,盡量挑選稍微高處的位置,以免溪水突然暴漲。特別是石頭鬆動的地方,是河水經常漲上來的證據,要避免在此紮營。

不要選擇廁所或
登山步道附近

除非別無選擇,否則最好不要在廁所或登山步道附近紮營。因為山上的廁所氣味濃烈,令人難以忍受;在登山步道附近會被路過山友的腳步聲或說話聲干擾,也容易被清晨的頭燈燈光影響。

紮營流程與搭設訣竅

搭設帳篷前
事先進行整地很重要

避免之後還要換位置
最好一開始就找到合適的地方

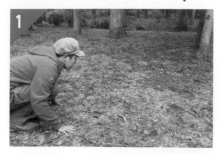

尋找平坦的位置

在上個單元「適合紮營的地點」已經強調過這一點，因為若搭在傾斜處，睡覺時會不斷往下滑，造成睡眠品質不佳。除此之外，下雨時也容易讓雨水流進帳篷。

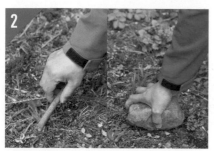

去除尖銳的障礙物

帳篷下面若有石頭或樹枝，睡覺時背部會有異物感，所以務必事先清除乾淨。如果放著不管直接搭設帳篷，再加上自身的重量，可能會使帳篷破損。

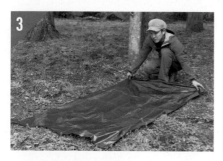

事先鋪上防潮地布

為了隔絕濕氣、保護帳篷，以及防止地上的硬物刺破帳篷，攤開帳篷前要先鋪上防潮地布，建議將防潮地布放在背包中方便拿取的位置。

使用營柱之前
先打入營釘

首先將防潮地布的四個角以營釘固定，接著將帳篷底部鋪在防潮地布上方。不要怕麻煩，在插入營柱之前，請確實打上所有營釘固定。

調節拉繩

固定好營柱後,即可將外帳放上去,調節並拉緊釘在營釘處的拉繩,增加帳篷的穩定度。

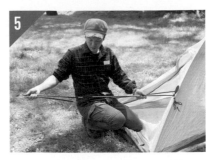

一邊組裝營柱,一邊穿過布管

將營柱每一節組裝起來、穿入帳篷的布套。人多時,營柱拉得太長可能會打到別人,注意要在周圍無人的情況下,慢慢放長營柱。

營繩也要確實固定

從營柱中心位置延伸出來的營繩,也要牢牢固定在樹上或地上的營釘,營繩都有附調節器可以調整繩長。將營繩拉緊,強風來襲時才能確保帳篷不會垮掉。

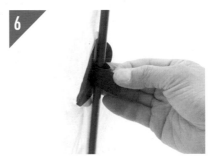

固定營柱與帳篷

根據不同的帳篷款式,有專門固定營柱與帳篷的補強魔鬼氈,為了對抗強風,通常都是設計在較長的營柱上。設計有魔鬼氈的地方,全部都要確實固定好。

CHECK

請勿搬運裝有營柱的帳篷

自立式帳篷即使沒有營釘固定,也能輕鬆將帳篷搭設起來,因此理論上搭好帳篷後更換位置是可行的。但是,由於搬運帳篷會對營柱造成負荷,營柱會有折斷的風險,特別是帳篷內放有物品時,因物品重量造成帳篷破損的可能性很高。因此,為了避免搭好帳篷之後還要費心移動位置,一開始就要慎選地點。

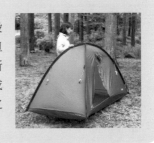

學會最基本的繩結技巧

學會簡單的繩結技巧
露營和日常生活都能派上用場

登山時，在不少情況下都需要利用到打繩結的技巧，露營也同樣需要。特別是想要從圓頂帳篷換成輕量型的楔型帳時，更是一個不可缺少的技術。

利用繩結確保個人安全，是每一位登山客的必備技能，千萬別以為自己是登山新手就不需要。登山遇難的死亡事故，有一半以上是因為不慎滑落所致，而大部分的狀況都能利用正確的繩結技巧避免意外發生，學會繩結技巧與確保登山安全有非常緊密的關係。在露營時，更可不必再受限於裝備的設計，能夠依照自己的需求去靈活變化。繩結的打法有上百種，各自有其妙用，接下來要介紹露營時最常用到的基本繩結技巧。

單結（Overhand Knot）

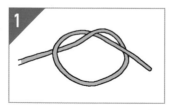

1

是所有繩結中最基本的打結法，也是體積最小的繩結。首先，將繩子交叉作出一個環。

2

繩子尾端穿過繩環後，拉緊後即完成。注意，繩子一旦拉緊就不容易鬆開。

稱人結（Bowline Knot）

特徵與用途

常用於稱（ㄔㄥˋ）人
稱物而得其名。在繩子
的一端做出一個環的繩
結，結構簡單且堅固。
適用在各種場合，例如
將繩子綁在防水布的尾
端或樹上，有「結中之
王」的稱號。

1

尾端繩子
要在上方

將繩子繞在物品上之後，交叉作出一個環。

2

由下往上

繩子尾端由下往上穿過繩環。

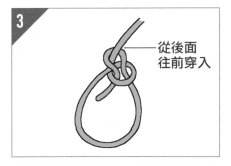

3

從後面
往前穿入

繩子尾端繞過主繩後方，然後再從步驟1的
環穿過去。

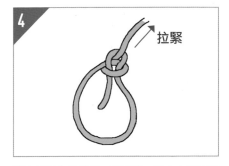

4

拉緊

將主繩用力拉緊後，就形成一個大小固定的
圓圈。

雙套結（Clove Hitch）

特徵與用途

將繩子纏繞於物品上固定的繩結。打結的方法簡單，在物品上略微施力也可以輕鬆解開。特別適用於搭設楔形帳或天幕時，在主要營柱（或登山杖）上用雙套結固定營繩。

雙手握住繩子，右手將繩子往後繞、左手將繩子向前繞。

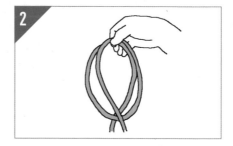

在步驟1的狀態下，將兩個環重疊。

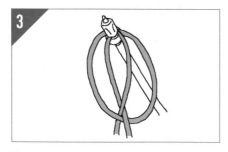

將兩個環的重疊處，套在登山杖的前端（凹槽處）。

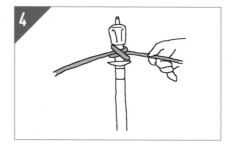

將兩邊的繩子拉緊，就可以將繩子緊緊固定在登山杖上。

營繩結（Taut-line Hitch）

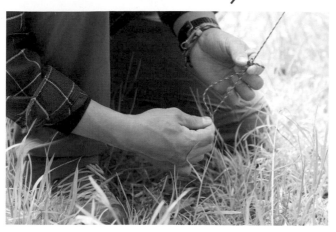

特徵與用途

如果沒有營繩調節片（用來調整營繩長度和鬆緊度的小工具，避免營繩太緊或太鬆），就能利用營繩結替代。這種繩結的特色是可以調整繩子的長度以及鬆緊度，如果繩子會滑動，重複做第二個步驟1~2次就可以止滑。

1 在營釘上套上繩子。

2 營繩交叉做出一個環，將較短的繩尾穿過繩環。

3 在往下幾公分的地方，與步驟2相同，再做出一個環，短繩的尾端穿過繩環。與步驟2的繩結保持間隔，是為了方便調節鬆緊。

4 將步驟3中的短繩尾端再繞主繩一圈。

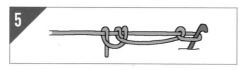

5 最後，將短繩尾端在反方向（與步驟4相反的方向）再做出一個環，然後穿過主繩即完成。

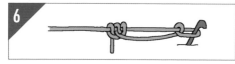

6 透過移動兩個繩結，可以自由調整營繩長度與鬆緊度。

在指定營地以外緊急紮營時的注意事項

即使是緊急搭設的臨時營帳
也必須遵守基本要點

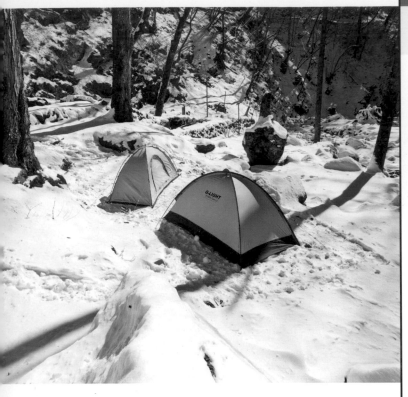

在前面有提到，為了保護自然環境，原則上禁止在指定區域以外的地方露營。但是登山時總有意外發生，像是途中不慎迷路、繼續前進，或是途中不慎照計畫抵達營地等等，有可能不得不在寒冷的山區裡過夜。面對任何人都可能會遇到的緊急情況，不能沒有任何防備，最好在背包裡準備好一頂「緊急避難帳」，並利用現有的露營裝備保持體溫，確保自己在天亮時能夠有體力下山。

但就算是緊急情況，紮營時仍要有最基本的禮儀及注意事項。臨時營帳是侵犯了未經允許露營的場地，從保護自然的觀點來看，注意不要破壞生態，撤營時不要留下痕跡。

搭設臨時營帳的注意事項

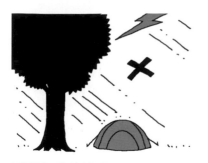

避開危險的地方

如第107頁「不適合紮營的地點」所述，臨時營帳要避開懸崖下方與溪谷地帶，同時也不可選擇容易受到暴風影響的山稜線以及雨天時常遭遇雷擊的大樹底下。

避開植物生長的地方

切記搭設臨時營帳時，不要破壞自然生態，要挑選不會影響植物生長的地方。

避免汙染水質

河川下游有可能是居民的生活用水來源，在溪流取水時注意不可汙染水質。

不要留下生火的痕跡

若不得已需要取暖生火時，注意火勢不要太大，以免危害植物生長。撤營時要清除乾淨，不可留下炭火痕跡。

CHECK

是否搭設臨時營帳要盡快做判斷

理想的情況，是當機立斷做出原路折返的決定，儘量不要在山區裡過夜，因為待在山上仍有一定程度的危險。但是，如果逼不得已必須搭設臨時營帳，這時候也不要猶豫不決，應該要趁著天色未暗時做出判斷。因為在黑暗中要找到安全的地方紮營不只困難度提高，氣溫也會隨著夜色降臨快速下降。因此，要撤退還是紮營請提早下決定，並且在搭好營帳後專注於保持體溫、恢復體力。

登山露營【就寢篇】

儲備隔日能量！如何在山上睡得更舒服？

終於抵達營地、搭設好帳篷

想要好好修復辛苦了一天的疲累身軀

最不可欠缺的是睡眠與飲食。

如果疏忽了這兩點，就無法儲備第二天的體力。

為了隔天能夠精神飽滿地出發

一起來學習如何在營地渡過舒適的一晚吧！

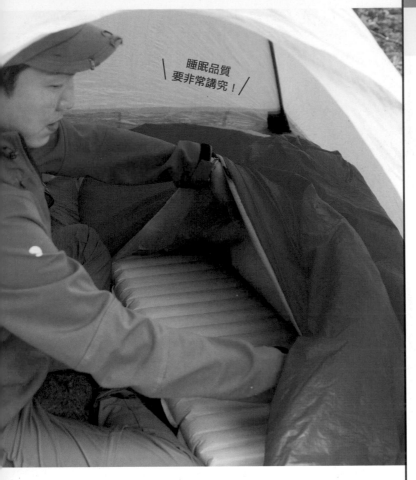

睡眠品質
要非常講究！

好好睡一覺是重要課題

在戶外過夜

正因為與在家的感受完全不同
更要打造良好的睡眠環境

在山上過夜最基本的目的就是要好好休息、儲備明日的體力。每個人的登山目的都不同，有人想要體驗在山上吃到美味的飯菜，有人的願望是要在山頂看日出。但想要達到這些目的，就必須要養精蓄銳，在營帳裡好好睡一覺。

雖然很想要消除步行一整天的疲勞，但是帳篷裡畢竟不是平日熟悉的環境，再加上不習慣使用睡袋與睡墊，初學者往往無法在帳篷裡睡個好覺。如果無法恢復體力，會嚴重影響到隔天的活動，當你拖著疲憊的步伐登岩石區或行走在山稜線上，是非常危險的行為，體力不佳時千萬要避免此類活動。為了在帳篷裡睡個好覺，請做好萬全的準備。

露營「超熟睡」訣竅

選擇保暖效果佳的寢具

睡袋與睡墊的保暖效果相當重要，睡墊建議挑選全身尺寸，睡袋的舒適溫度要配合最低氣溫。

睡前戴上附繩耳塞

旺季時，營區裡的嘈雜聲在寂靜的山林裡會格外明顯，夜深人靜時風吹過也會擾人睡眠，戴上耳塞即可隔絕噪音。

利用衣服搭配組合

氣溫特別低時，可以穿著羽絨衣或防風衣進入睡袋，如果腳部感到冰冷，將雙腳放進背包裡也有保暖效果。

追求舒適的環境

帳篷搭好後，可以試躺一下讓自己熟悉物品的擺放位置與室內環境，若感覺地面傾斜可以立刻更換位置，以免睡前手忙腳亂。

CHECK

寒冷時的小祕訣

將熱水裝入耐冷且耐熱性強的水壺或水袋內，在寒冷的天氣可以當作熱水袋使用。睡覺時，將塑膠瓶放在腳邊、水袋可放在胸口上，能瞬間溫暖身體。小心不要注入太燙的熱水，以免燙傷。

飲食要以恢復體力為優先

比起享受野炊樂趣

不可為了輕量而犧牲食物

安全登山才是第一考量

POINT

露營炊具的重量不輕，新手請先考慮自己的負重能力，在山上並非一定要自行煮食。

「我想要帶上食材、炊具、燃料與瓦斯爐，自在地在野外烹調美食！」我想，有些人是以這個動機開始露營的吧？因為登山露營是把食衣住行的器具都揹在身上，任何事情都必須靠自己的力量完成，確實讓人十分有成就感。但是太講究「吃飯」這件事，除了會增加裝備重量以外，也要考慮料理所花費的時間。

抵達營地後，最重要的是恢復體力。如果為了在山上煮食而帶著沉重的行李，加上在不熟悉的環境裡烹飪、清洗碗盤，可能會花上更多時間。試想，經過了一天的步行，你還有力氣煮一頓大餐嗎？尤其建議新手，習慣露營的步調後再挑戰自炊也不遲，剛開始只要帶上用熱水沖泡的速食包即可。

專為新手設計的「登山食」範本

第一天 午餐	準備飯糰、餅乾、麵包等不用熱水沖泡就可馬上享用的食物。
第一天 晚餐	比較有規模的山屋有提供餐食,但需要自備碗筷,可以善加利用。
第二天 早餐	按照自己想要出發的時間,早餐可以準備一些簡單的食物,不一定要到山屋用餐。
第二天 午餐	建議攜帶只要加入熱水就可以馬上食用的沖泡包,重量輕、容易保存也不容易壓壞。
行動糧食	最推薦能夠在短時間內補充營養素的零食,例如高蛋白果凍飲或能量棒。

CHECK

啤酒最多只能喝一杯

酒精會對肝臟造成負擔,即使已經入睡了,酒精還是會讓肝臟持續運作。如果真的很想喝杯啤酒犒賞自己的話,最多只能在抵達目的時喝一杯,切記不可過量。如果喝太多酒,容易造成淺眠,就無法好好休息。

隨時為下一個行程及突發狀況做好準備

戶外探險步步驚心
不可因為在帳篷裡就鬆懈

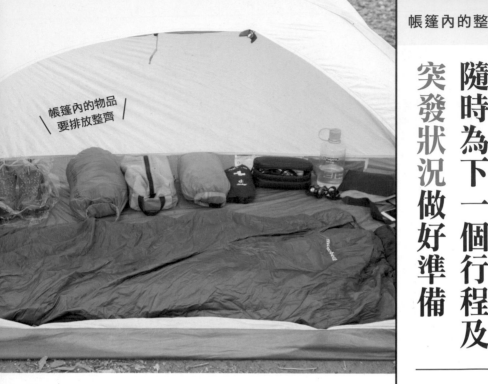

帳篷內的物品
要排放整齊

POINT

・為突如其來的意外做好準備，各項物品要擺放整齊。
・山區的天氣變化非常快，在帳篷裡要預先做好防水措施。

　如果在日落前抵達目的地，在開始下一個行程之前，大約有10～12小時的時間會在營地渡過。

　雖然最重要的目的是要好好休息、攝取足夠的睡眠，但是為了隔天能夠順利行動，事先的準備也很重要。

　就寢前如果將物品散亂在帳篷內各個角落，萬一突如其來的大雨使帳篷內進水，要收拾行李就會變得手忙腳亂，而且隔天要用的裝備也會弄濕，身體在移動的過程中也有失溫的可能。除此之外，隔天早上如果不小心睡過頭，撤營時會花上更多時間，計畫就會大幅延遲。事先預想好可能發生的意外，在身體鑽入睡袋之前，請先將行李擺放整齊，做好能夠隨時撤退的準備。

就寢前的確認事項

背包放在塑膠袋內

背包有可能已經在路途上弄濕或弄髒，拿進
室內前可先放進大型塑膠袋中，就不會弄髒
其他物品。

※圖中是使用裝帳篷用的塑膠袋

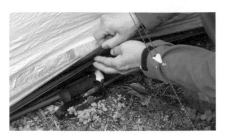

利用登山杖防止進水

將登山杖墊在帳篷外面兩側下方，即可將地
布的邊緣抬高，讓雨水不會流進地布與內帳
之間。

鞋子也要收納好

鞋子大多會放在前庭，但是入睡後突然的降
雨可能會把鞋子弄濕。若室內還有空間，可
將鞋子裝進袋子收在帳篷內。

※圖片中是使用背包的防雨套

收納袋放進口袋裡

紮營時散落的道具收納袋，如營釘或睡袋套
等可以一起收好，全部放進羽絨衣的口袋
裡，以免撤營時東找西找。

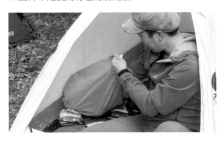

所有物品都放入防水袋

為了防止帳篷內進水，室內所有物品都事先
放入防水袋。在物品散亂的狀態下直接就
寢，隔天撤營時也比較花時間。

> ### CHECK
>
> ### 在腦海裡先把
> ### 撤營的狀況模擬一遍
>
> 撤營時，物品要如何依照順序放進
> 背包內，最好在腦袋裡事先模擬過
> 一遍，收拾過程就會明顯感覺到速
> 度變快了。如果可以縮短撤營的時
> 間，就表示睡眠時間可以多一點。

對付惡劣
天氣的措施

雨天及積雪時露營的
注意事項與技巧

無法改變天候時
就要改變自己的心境與做法

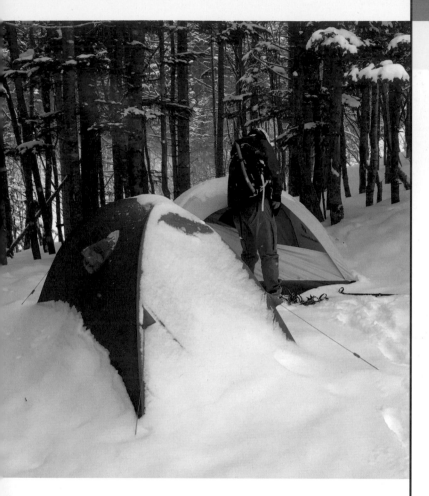

登山時總會期待晴朗的好天氣，如果要在山上露營的話更是怕遇到下雨。但是山上的天氣變化多端，突然降下大雨也不是什麼稀奇的事。而且在台灣海拔較高的山區或是海外緯度較高的國家，還可能會遇到積雪的情況。即使在這種惡劣的情況下，還是不得不搭設帳篷，因此要懂得觀察天候、聰明選擇正確的營地位置。如果能夠成功在雨天或雪地紮營，就代表你的技術愈來愈純熟了！

雨天時，要特別注意場地的挑選。容易積水的地方、可能形成河流或水道經過的地點，都有可能造成帳篷內部進水，絕對要避開。若是營地有傾斜現象，也要避免設在低處，請在地勢較高的地方搭設帳篷。

紮營．撤營時的訣竅

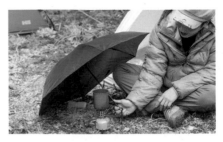

垃圾袋讓撤營變得更輕鬆

遇到下雨天，撤營時無法將外帳晾乾再收納，與其濕淋淋地收進專用收納袋，不如先直接收進垃圾袋，如此一來就不用擔心會弄濕其他物品。

活用折疊傘

小巧的折疊傘通常只能用來抵擋小雨，但在料理食物時，不但可用來擋雨，還有防風作用，特別適合用在沒有前庭的帳篷，例如單層帳。

在雪地上挖一個小洞

如果懂得利用雪地的特性，就可以打造出更舒適的環境。在營帳入口穿脫鞋子時，沒有高低差較不方便，若剛好在雪地上搭設帳篷，可以在出入口前挖洞，做出像玄關一般的舒適空間。

在雪地上使用營釘的方法

被雪覆蓋的地方不可使用一般營釘，必須先在雪地挖洞，然後將綁上營繩的營釘埋進去之後，再用雪蓋住。這個方法也適用於砂地等鬆軟的地面。

CHECK

在雪地上露營要事先準備的道具

如果事先知道露營場地有積雪，以下這些裝備最好要準備好。首先是鏟子，在紮營前的整地以及撤營時回收營釘都會派上用場；第二是雪鋸，能夠切開結冰變硬的冰雪、製成雪塊。除了雪釘之外，還有一種稱為「雪錨」的商品，可以將切下來的雪塊放在上面當作重量固定，以強化營帳的穩定性。

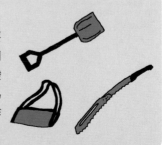

除了足跡，什麼也不留下！

別當失格的登山客！撤營時要留意自然環境

帶走所有攜入的垃圾 妥善處理無法攜出的物品

POINT

- 撤營時務必將自己帶來的垃圾清理乾淨。
- 要依照現場狀況，不要打擾到周遭的人。

人跡所至的地方，就會留下垃圾，山上也是如此。在台灣，不論是在山屋或是營地旁，總會看到不該出現在山上的遺留物。原則上，在山屋裡購買的商品，可以交給山屋的工作人員回收，但是自行帶來的物品就要自行帶下山，這也是入山時的條件。

在山上遺失的物品都會變成垃圾，因此收拾自己的隨身物品時要細心，不要忘記自己的隨身物品，尤其是天亮前撤營時由於天色昏暗，營釘特別容易被遺漏。

山林是大家共享的空間，也要小心自己的行為是否影響到他人。例如早起看日出時，並非大家都在同一時間起床，收拾物品時要盡可能保持安靜，也不要將頭燈四處亂照。

撤收帳篷時的要點

營釘無法拔除時

打得太深而不易拔除的營釘，先將營繩弄鬆，然後綁上另一根營釘，接著垂直向上拉拔，用這個方法施力即可拔除。

保管好營釘

已拔除的營釘如果隨手亂放，很容易不見而變成垃圾，請先集中放置在一個地方，離開時一定要記得帶下山。

不要拉扯營柱

將營柱從帳篷中拔除時，如果用蠻力拉扯，可能會造成營柱的連接處分離，反而更難拔出來。請一手拉著帳篷布，一手將營柱用推擠的方式取出。

拔除營柱時的方向朝上

推擠營柱時，請記得方向要朝上，若朝左右方向延伸，可能會打擾到別人。尤其是在營地人潮擁擠時，務必注意此基本禮儀。

收拾餐具與廚餘

用紙巾去除髒汙

避免汙染水源，原則上不可以在溪流裡清洗餐具。餐具如有髒汙，請用濕紙巾擦拭乾淨，最好是用餐時就盡量吃乾淨。

垃圾放進密封袋裡

自己帶上山的物品，必須全部帶回家，一個都不能少。食材的殘渣及垃圾可用密封袋收好，以免放進背包後湯汁流出。

平日的裝備保養

為下一次的登山露營做好準備

即使是同一座山
在不同的季節、選擇不同的路線前往
也需要重新構想裝備及登山計畫。
正因為每一次的登山經驗都無法複製
每一次的經驗累積都不會白白浪費。
為了下一次更好的旅程
要不斷重新檢查裝備並審視計畫。

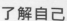

登山露營不是「跟著人走就好了」的活動

露營是一種需要學習的樂趣
要靠累積經驗來尋求解答

需要改進的地方，都要記下來！

不是每個人都適合露營，大部分人對第一次的登山露營經驗都不是非常滿意。但最重要的是願意嘗試，並且在每次的過程中發現問題點，下次上山時再試著調整、慢慢地累積經驗、甚至改變方法，一定會愈來愈上手。這種慢慢學習、不斷摸索的過程，正是登山露營的樂趣。

每個人對「舒適度」的感受都不同，有人講究露營過夜的品質，也有人為了步行輕便而追求裝備的輕量化。你比較常自己露營？還是喜歡跟一群朋友一起去露營？這些問題都會影響你購入的裝備與露營的形式，只有嘗試過後才知道自己想要的是什麼，透過一次又一次的出發，就可以找到最適合自己的露營裝備。

了解自己的舒適度需求

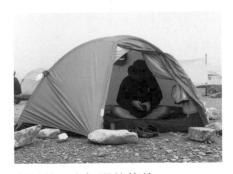

在戶外一夜好眠的條件

想要在帳篷裡睡個好覺,最重要的是不能讓體溫有急遽的變化。如果戶外氣溫突然下降,有可能會感到寒冷而中途醒來,造成睡眠品質不佳。對抗低溫的小訣竅,是鑽進睡袋前先穿上羽絨外套,可以減少在睡袋裡翻身時引發空氣對流所帶來的溫度變化。

山上飲酒會消耗身體能量

在帳篷裡總是無法入睡的人,首先要試著戒掉在山上喝酒的習慣,就算忍不住想喝,也是抵達目的地後意思一下就好,最好在睡前至少兩小時跟晚餐一起飲用。因為酒精會對肝臟造成負擔,身體的水分也會加速消耗,好不容易睡著了尿意卻來襲,這也是影響睡眠品質的原因之一。

讓下一次的露營經驗更舒適

記下問題點

只要去露營,一定會有不順心如意的地方。例如睡覺時感到背部有異物感、從睡墊上一直往下滑、半夜有涼意、因為溪流的聲音醒來好多次、食材不足、帳篷裡反潮嚴重……等等。記下這些事項的同時,也要一起記錄當時的氣候與溫度,才能找出現有裝備與技術的問題點。

先在設備完善的露營區練習

累積露營經驗雖然很重要,但畢竟不太可能每個週末都上山露營過夜,不過如果是去市郊設備完善的露營區,就可以隨時想去就去。比起重裝備的露營,只要攜帶基本的用品即可輕鬆成行,就先累積在帳篷裡睡覺的經驗吧。

日常生活中的訓練

想要在山上好好睡一覺,平常就要開始親近戶外。因為一般的都市生活中不易接觸山林,所以在日常裡就要試著打造一個接近山區的睡眠環境,例如試著在家裡使用露營用睡墊及睡袋、打開窗戶製造良好的通風環境,露營時就不會覺得睡在戶外是一件很奇怪的事了。

登山裝備要
持續優化！

登山裝備的檢視
永遠沒有終點

登山露營是一段尋求舒適度與
輕量化平衡的漫長旅程

很多人不知道自己在什麼狀態下可以睡個好覺，去露營時如果無法入睡，首先應該要重新檢視自己的裝備。

如果半夜總是覺得寒冷，是否因為睡袋的材質或款式不適合？在衣服內層應該穿什麼才可以保暖？如果覺得地面堅硬或寒冷，是否最好換個睡墊？沒有一顆紮實的枕頭就睡不著？有好幾個必須要重新思考的因素。雖然在檢視的過程中不會這麼輕易地找到答案，或者即使把所有能夠睡好覺的工具都帶上了，又要回過頭來檢視裝備是否過多、如何達到輕量化的問題。總之，無論露營新手或老手，出發前都要仔細檢查裝備。登山露營的旅程既遙遠又險峻，讓我們一起邊學習、邊成長吧！

尋找讓背包重量減輕的方法

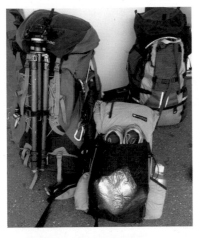

是否有多餘的物品

像是幾乎沒有拿出來用過的三角架、完全不會看的書，為了達到輕量化的需求，應該要把沒有用的東西剔除，或是想辦法用其他物品替代。

幾公克也要斤斤計較

將所有裝備都一一秤重並記錄下來，即使只有減少幾公克的重量，加起來的總重量也是很可觀的。

重新檢視寢具用品

如果常常覺得寒冷，最有可能是睡袋的問題。為避免購入不適用的產品，建議要好好研究睡袋規格。

CHECK

持續思考與實際體驗都非常重要

登山老手常說，「登山成功與否，在準備階段就決定了一半。」所謂的準備階段，包括周詳的計畫、事前的訓練以及適當的裝備。為了讓登山旅程更為安全舒適，要不斷思考哪些裝備是你真正需要的，然後就可以一步一步找到答案。如果完全不做功課就一口氣購足所有裝備，可能只是白白浪費時間與金錢而已，請踏踏實實地去準備與執行。

延長裝備壽命！

帳篷與風雨衣的保養方式

POINT

・不可在潮濕的狀態下直接收納保存。

・先用清水擦拭一遍，然後完全晾乾。

　將裝備從背包內全部取出、經過正確的清洗與保養後，登山露營的行程才算正式結束。在營地或登山途中若遇到下雨，回到家後要趕快把所有工具拿出來晾乾。裝備如果淋溼，被悶了一個晚上後可能就會發臭，而帳篷最大的敵人就是黴菌，產生異味的帳篷不只讓人感到不舒服，還有害健康。

　清潔帳篷時，首先要用乾淨的抹布將內外側的髒汙擦拭掉，例如接觸地面的泥水、鳥類不小心留下的糞便或果實黏液等等，然後將內帳與外帳一同徹底晾乾，防潮地布可用洗衣機清洗。風雨衣的內裡比表面更容易髒，要將它翻過來清潔，千萬不可使用柔軟精，否則可能會破壞衣物表面的防水塗層。

帳篷的保養

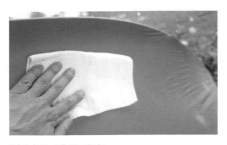

擦拭乾淨後晾乾

使用擰乾後的抹布擦拭泥水等汙漬，晾乾時，可將營柱套入帳篷使空氣流通，否則一旦滋生黴菌就會產生異味。

防潮地布用洗衣機清洗

直接鋪在地面上的防潮地布主要都是沾染到泥土，只要利用洗衣機過水就會變得很乾淨，注意不需脫水。

風雨衣的保養

Gore-tex等防水材質的風雨衣一定要仔細保養，因為身上的皮脂汙垢會影響防水效果，只要有使用到就必須清洗。

使用清潔劑時，要挑選不含衣物柔軟精、去漬劑或漂白水成分的產品。含有柔軟精成分的清潔劑，會降低風雨衣的防水功能。

拉上拉鍊後翻到背面，放進洗衣袋裡用洗衣機清洗，不需脫水，用毛巾擦去水分後陰乾，乾了之後再用乾衣機以中溫烘一下。

每次清洗完畢後，建議用熨斗低溫隔布熨燙，透過熨斗的熱能，可以活化表布的防潑水效果，一旦發現防水性變差，可隨時進行此操作。

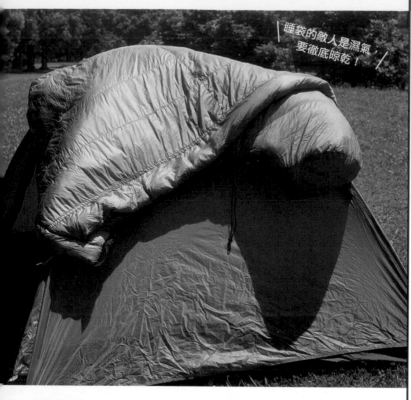

睡袋的敵人是濕氣，
要徹底晾乾！

正確清洗與保養睡袋

每次使用後都要確實清潔
才能維持睡袋的保暖效果

POINT

· 睡袋、睡墊最重要的是保持乾燥。
· 羽絨睡袋可用專用清潔劑清洗。

人使不是雨天，睡袋還是會含有很多濕氣，寒冷的季節則會因為反潮現象變濕。因此回到家以後，務必要從收納袋裡取出睡袋攤開晾乾，羽絨製的睡袋會因汗水或皮脂滲透，使保暖效果降低，只要用專門的清潔劑清洗就能恢復如新，現在有些乾洗店也有在處理羽絨製的睡袋。此外，鋪在睡袋下方的睡墊，會因為身體及地面的濕氣受潮，如果放著不管很容易發霉，務必要徹底晾乾。對登山露營來說，舒適的睡眠很重要，所以睡袋與睡墊的保養，千萬不可偷懶。

睡袋在長時間不使用的狀況下，要偶而把睡袋從收納袋中取出攤開來通風。否則睡袋在長時間擠壓下，蓬鬆度會降低，保暖效果也會大打折扣。

如何保養羽絨睡袋

使用羽絨專用清潔劑

一般清潔劑可能會洗掉羽毛上的天然油脂，導致保暖效果下降，建議使用專用清潔劑。

利用浴缸清洗睡袋

若在家自行清洗，不要使用洗衣機，在浴缸裡放入溫水，使用羽絨專用清潔劑手洗。

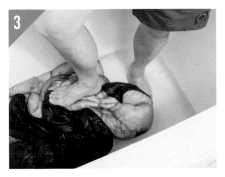

用踩踏的方式可清潔深層髒汙

踩踏時不要施加太多身體的重量，透過踏步的方式，可將滲透到睡袋底部的汗水及皮脂一掃而空。

確實沖洗乾淨

將浴缸的水放掉，接著用乾淨的水反覆沖洗。若沖洗不確實，會殘留清潔劑的味道。

CHECK

聰明利用乾洗店，更省時省力

羽絨用的清潔劑比一般清潔劑昂貴，自己清洗也相當費時費力，最安全且方便的解決方法是直接送洗，交由專業的乾洗店處理。如果要使用投幣式洗衣機，可選擇毛毯模式，並且務必要放進洗衣袋清洗，不要使用脫水功能。

其他登山裝備的保存方式

好好保養登山用具也是一種技術

為下一次的登山做好準備

POINT

・黴菌是登山用具的最大敵人。

・所有用具都要充分晾乾，不可直接壓縮收藏。

雖然露營裝備是在戶外使用，但是平時的收納保管可不能放在戶外。**登山用具最怕的就是濕氣，然後變成發霉**，收納後一直到下次使用的這段期間，就是與黴菌長期抗戰的開始。

基本上，不可將登山用具存放在陽台或室外的倉庫，請在家中空出一個可乾燥保管裝備的地方。睡袋若放進收納袋，在長時間擠壓下，會損壞內部的棉花或羽絨，請放進寬鬆的大袋子裡收納。

另外，**像是化學纖維或樹脂等材質不耐紫外線**，要長時間晾乾時請放在陰涼處，除了在戶外使用以外，儘量避免陽光直射。所有的裝備都回到定位後，這次的登山露營總算告一段落，同時也是下一次行程的起點。

各種登山用具的保管方式

不要壓縮睡袋

從收納袋拿出睡袋,放入大型的專用收納袋保管,可以長時間維持保暖效果,延長使用壽命。

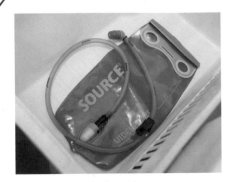

水袋放進冷凍庫保存

如果只有用來裝水,使用後用自來水稍微沖洗內部,確認內部完全沒有水並擦拭表面後,放進冷凍庫保存,待水袋內部完全乾燥後,再取出即可。

拆解登山杖

如果登山杖可以拆解,先拆開將內部的汙泥清理乾淨後,再完全晾乾即可。

取出登山鞋裡的鞋墊

將鞋墊從鞋子內抽出充分晾乾,等下次要用時再塞回鞋墊。

CHECK

登山鞋的保養

鞋子的汙泥不要水洗,等它乾掉後用刷子刷落即可。若鞋子淋濕,解下鞋帶、拿出鞋墊,登山鞋打開到最大程度,將報紙揉成一團塞進去吸收水分。聚氨酯(PU材質)的鞋底在高濕度的環境下會劣化,所以在鞋底是濕的狀態下,要先將砂子清除乾淨並充分晾乾後再保管。

[登山裝備清單]

●……必備　○……依實際狀況

	項目	重要性	確認
穿著	雨衣（上下）	●	☐
	手套（可多準備一副備用）	●	☐
	帽子	●	☐
	防寒衣	●	☐
	太陽眼鏡	○	☐
裝備	頭燈	●	☐
	水壺（下山時可剩餘 500ml 的量）	●	☐
	楔形帳（過夜不需要）	○	☐
	防滑鞋套・冰爪（若有積雪）	○	☐
	雪崩安全裝備（依據季節）	○	☐
	背包防水套	○	☐
攜帶品	指南針	●	☐
	地圖	●	☐
	登山計畫書	●	☐
	防曬乳・防蚊液	●	☐
	捲筒衛生紙（如廁用）	○	☐
	塑膠袋（數個）	●	☐
	GPS・高度計（測量海拔）	○	☐
	萬用工具刀	●	☐
	急救用品	●	☐
	健保卡・身分證	●	☐
	行動糧食・緊急糧食	●	☐
	行動電話・預備電池	●	☐
	急救包（固體燃料、鋁箔膠帶）	○	☐
	無線對講機、衛星電話	○	☐
	錢	○	☐

※登山鞋、衣服、內褲及背包等物品，行動中就已經穿戴在身上，所以在表格中省略未寫。

[露營裝備清單]

●……必備 　○……依實際狀況

	項目	重要性	確認
穿著	換洗衣物（襪子、衛生衣）	●	☐
	涼鞋	○	☐
裝備	帳篷	●	☐
	防潮地布	○	☐
	營釘	●	☐
	照明燈	○	☐
	營繩	●	☐
	炊具・瓦斯爐・燃料	○	☐
	餐具・淨水器	○	☐
	食材	○	☐
寢具	睡袋	●	☐
	睡墊	●	☐
	睡袋套	○	☐
	耳塞・眼罩・枕頭	○	☐
攜帶品	牙刷	●	☐
	生火用具（打火機・火柴）	●	☐
	保溫瓶	○	☐

結語

每個人第一次揹著帳篷去露營都是戰戰兢兢，本書介紹的內容是最基本的要領，而且不過是其中一部分而已。經過不斷地嘗試與錯誤，才能建構出最適合自己的模式。

失敗是在所難免的，但是如果能先參考本書的方法，至少不會發生致命性的失誤。請大家不要害怕，勇敢地踏出第一步吧！

在挑戰過程中，可以漸漸看到什麼才是屬於自己的舒適狀態。我認為，永不妥協地追求戶外野營的舒適，也是登山露營的一種形式。

當你開始進行登山活動，你就會發現山中的樂趣比你想像的更寬廣。冬天就算遇到山屋暫停營業還是可以去爬山，而且就算預約不到山屋，也依舊可以揹著

帳篷出發。登山露營不是一個目標，它真正的意義是一個探險旅程的開始。

希望各位透過本書，能比現在更自由地享受山林。此外，如果本書中傳達的資訊，能幫助你的登山人生更加豐富又美好，這就是我最大的榮幸。

雖然沉重的背包壓在肩膀上，讓你跨出每一步都好艱難，但是透過接觸山林，背上彷彿會長出透明的翅膀，絕對會讓你的腳步更加輕快。

走吧！讓我們登山去！！

登山技術教室Kuri Adventures代表
JMIA認定高級登山教練
栗山祐哉

台灣廣廈 國際出版集團
Taiwan Mansion International Group

國家圖書館出版品預行編目（CIP）資料

我的第一本登山露營書：新手必備！裝備知識╳行進技巧╳選
地紮營全圖解，一本搞定戶外大小事！／栗山祐哉監修；徐瑞羚
翻譯 . -- 初版 . -- 新北市：蘋果屋, 2020. 11
　　面；　公分
　　ISBN 978-986-99335-5-1(平裝)

1. 登山 2. 露營

992.77　　　　　　　　　　　　　　109014050

我的第一本登山露營書

新手必備！裝備知識╳行進技巧╳選地紮營全圖解，一本搞定戶外大小事！

監　　　修／栗山祐哉		編輯中心編輯長／張秀環	
翻　　　譯／徐瑞羚		編輯／周宜珊	
		封面設計／林珈伃・**內頁排版**／菩薩蠻數位文化有限公司	
		製版・印刷・裝訂／東豪・弼聖・明和	

行企研發中心總監／陳冠蒨	線上學習中心總監／陳冠蒨
媒體公關組／陳柔彣	產品企製組／黃雅鈴
綜合業務組／何欣穎	

發　行　人／江媛珍
法 律 顧 問／第一國際法律事務所 余淑杏律師・北辰著作權事務所 蕭雄淋律師
出　　　版／蘋果屋
發　　　行／台灣廣廈有聲圖書有限公司
　　　　　　地址：新北市235中和區中山路二段359巷7號2樓
　　　　　　電話：（886）2-2225-5777・傳真：（886）2-2225-8052

代理印務・全球總經銷／知遠文化事業有限公司
　　　　　　地址：新北市222深坑區北深路三段155巷25號5樓
　　　　　　電話：（886）2-2664-8800・傳真：（886）2-2664-8801
郵 政 劃 撥／劃撥帳號：18836722
　　　　　　劃撥戶名：知遠文化事業有限公司（※單次購書金額未達1000元，請另付70元郵資。）

■出版日期：2020年11月　　　■初版3刷：2022年04月
ISBN：978-986-99335-5-1　　版權所有，未經同意不得重製、轉載、翻印。